旅行業與媒體

楊本禮 著

自序

　　民國91年9月，筆者受銘傳大學觀光學院之聘，講授「旅遊業與媒體」。由於本課程爲新開設的課程，尚無任何書籍可資參考；因此，筆者以個人過去的經驗授課，有系列編成講義作爲授課主要內容。

　　筆者自民國71年至91年這二十年間，先後出任交通部觀光局駐澳紐辦事處主任及駐新加坡辦事處主任的職務。在此之前，曾主持中國廣播公司新聞及高雄分台業務。因此，在媒體及觀光業皆有豐富的經驗。

　　91年9月開始授課，一個學期結束後，學生反應良好（註：講課內容評分爲 98分）。由於地球村業已形成，旅行業與媒體之間的關係也日趨複雜。故於 92年度第一學期授課時，主動將SARS發生期間及後SARS時代來臨，旅行業和媒體的關係增列爲授課內容，讓學生在學習之餘能體會到旅行業與媒體交往的訣竅。

92年11月間，筆者因巧合與揚智出版社結緣，以拋磚引玉的心情期望，旅行業與媒體相關的書籍，能夠源源不斷出版，以加惠學子。

　　　　　　　　　　　　　　　　　楊本禮 謹識

目 錄

 第一章
旅行業的變遷與經營法則

第一節　旅行業的變遷

一、旅行業的興起

(一) 世界的旅行業

在交通尚未發達的時代裡，旅行業只是提供給一種特定族群的服務業。譬如說，有錢的社會精英、各種擁有會員證的結社或俱樂部等等。因為他們有錢、有權、有閒去本身範疇以外的地方旅遊。和上述因素牽涉不上關係的人，根本沒有能力去旅遊。旅行業自然也就不會向一般普羅大眾打交道了！

第一次工業革命在英國發生後不久，火車誕生了，蒸氣渦輪的船，代替了帆船。陸地與陸地之間的差距縮短了，洲與洲之間航程時間也跟著減少，於是，旅遊也不是只限於社會上少數人擁有的權利，旅行業的服務對象漸漸開始擴大。

二次大戰結束後，飛機開始加入旅遊服務，再加上五十年代是自由世界的昇平時代，旅遊跟著經濟繁榮而變成時尚。當一種行業變成時尚之後，其發展也由點而擴張到面。面的擴張也到了無止境的地步。

(二) 台灣的旅行業

台灣的旅行業真正開始，應是政府在民國七十年代宣布開放國際觀光政策之後才算名正言順合法經營。在此之前，旅行業也和西方國家一樣，踏著先為特定族群服務的腳印，一步一步向前走。

台灣的旅行業最先服務的對象只限於商務和留學生。台灣的商人為了開拓海外市場，經年累月向外跑，他們所依靠的資訊，除了商訊是從本身業務吸引之外，旅行資訊都完全依靠旅行業者為他們代辦。旅行業者因為有這些固定成長的商旅人口，也讓他們的業務發達起

來，在互為因果的因素下，也讓台灣的旅行業變得很特殊。每年數以千計的留學生，也為旅行業者帶來固定的收入。在六、七十年代裡，旅行業是最讓人羨慕的一行。

因為台灣的經濟成長迅速，利用商機而從事旅遊的人口，也快速成長起來。經濟的起飛，國際航線的開拓以及旅行不再是特殊行業的專利的意識逐漸消失，再加上民主意識高漲，再再都給政府帶來壓力；於是，當時的行政院院長孫運璿在民國七十年元月一號宣布，開放觀光簽證。這項宣布，也給台灣的旅行業注入了一股新的活水。台灣也和當年的西方社會一樣，出外旅遊，不再是少數特定族群的專利。

二、旅行／觀光新觀念

（一）旅行業的變化

因為旅遊的普及，旅行業本身的業務也隨著社會的發展和顧客的需要起了變化。以往的旅行（TRAVEL），也變成了觀光（TOURISM）。旅行業也因而變成了觀光業，兩者之間的定義自然有所不同。前者局限於交通旅運的服務；而後者卻擴張到吃、喝、玩、樂四大領域上。而在樂的領域中，又有文化、購物、登山下海的冒險以及千奇百怪的自助旅遊等等，觀光的幅員，自然要比旅行大得太多。職是之故，觀光業不應再自動設限其服務範疇，應該把教育（知識傳授）包括在內。從事觀光行業的人的本身素養，也應該隨時隨刻增加。觀光人的觀念，也應該由純玩的消極層次到吸取他人長處的積極層次上去。

（二）觀光資源的保護

在已開發國家而言，觀光是從一個層次到另外一個層次，循序漸近而成。因此，上從政府，下到民間團體，他們對觀光資源的保護，均不遺餘力，環保的觀念由是形成。除了要養成好習慣之外，還要立

法以補不足。可是，在未開發國家和開發中國家這兩個龐大的領域裡，從領導階層到一般民眾，他們只看到觀光金圓，而忽視觀光資源的保護，在竭澤而漁好的快速催殘下，本身也嘗到了苦果。近十年來氣候無常的演變，旱澇不斷在世界各地發生，皆說明了只要觀光而不要環保的政策，是一種禍延子孫的錯誤政策。

　　觀光不可以漫無限制的發展，因此，觀光業的定義也有重新定位的必要。要觀光而不要環保固然不對，當觀光與環保只能取其一時，取後而棄前往往是不得已的決策，因為後者是屬於子孫的財產，在現世代的人沒有權利去把它消耗殆盡。如何去從觀光與環保之間取得最佳平衡點，才是觀光業的新定義。

　　推展觀光業的人常說，觀光是無煙囪的工業。它可以不讓環境污染的情況下，就可為國庫帶來不下於有煙囪工業的龐大收入。不過，無煙囪雖然沒有污染，但它並不表示不會對生態環境的破壞。舉例而言，像深海潛水，首先對海洋生態的破壞就是摧毀了珊瑚，使得依珊瑚而生的周遭生態也接受到破壞。其次，深海的魚類的生活環境，也受到干擾。最後，陸續浮到海面上的深海八爪魚，經專家研判，就是因為海底水溫加升。深海潛水人口增加，自是促成加溫的原因之一。向大自然的險峻地域挑戰，固然是冒險旅遊的重要一環，但又何嘗不是一種生態破壞呢？文化古蹟的觀光已是一種時尚，但漫無止境讓旅人參觀，對古蹟的保護，絕對是負面的！

三、台灣觀光發展的困境

　　台灣在發展觀光的初期和中期，因為從上到下，都沒有環保的概念，只有觀光而不顧環境的保護的不良觀念，也就在沒有教育的輔導下，慢慢養成。一旦積非成是的壞習慣養成之後，才要糾正的話，是一項非常鉅大的改革工程，且成效不彰。

　　到過台灣旅遊的外國觀光客常說，台灣有很多的觀光景點，但可惜的是，點與點之間的連線，做得太差勁了！舉個很簡單的例子，阿

里山非常優美，尤其是看日出更屬奇景之一，但從嘉義山腳下上阿里山，是一條多麼艱難的道路啊！日月潭的湖光山色是台灣的絕景，不過，它和山下的連接道路，卻是曲折難行。諸如此類的案例，可說是不勝枚舉，這是台灣觀光發展最大瓶頸。如果不能突破，台灣的觀光，絕對達不到增加訪客人數的景願。

台灣的觀光發展路線非常奇特，如下所述：

（一）出外旅遊的人口，永遠是超過到訪的人口

在沒有正式開放觀光之前，巧立名目的出外「考察」是安排出訪的終南捷徑。有了正式觀光簽證之後，出外的人口因不再需要隱藏，數字急速上升。台灣變成外國爭取的觀光大餅，導致出超大於入超。

（二）民間建設永遠搶在政府立法之前

民國七十年代之前，政府全然無觀光建設法令條文，更沒有獎勵觀光投資建設條例，因而民間建設只能在點上求生存，沒有整盤規劃的遠見。等到各種錯誤連番出現而影響到大環境時，政府才作出決策，已經太晚了。台灣觀光景點活絡不起來，這是最主要的因素。

（三）觀光事業一向不受重視，導致發展失衡

主政者不了解觀光的重要性，以為觀光只不過是風、花、雪、月和吃、喝、玩、樂的綜合體。錯誤的觀念，使觀光發展不但停滯不前，且有退化趨勢。錯誤政策使得從事觀光事業的人感到挫折；觀光發展和國家發展脫鉤，讓台灣的觀光發展遠落鄰近國家之後。

近十年來，台灣的觀光發展總算有了眉目，其主要原因是受到國內外大環境影響所致。發展觀光以吸引外國觀光客來遊玩，已是國際潮流所趨，無法阻攔。如果不能自身加速建設和改善觀光環境，無異是自絕於國際觀光版面之外。其次，國內人出外觀光的頻率一再升高，讓國人的眼界也慢慢張開，當他們會問「人家能，我們為什麼不能的時候？」壓力也隨之而來。於是，國內的觀光大環境也隨著加快速度而改變。

　　我國旅行業的定義很難有正確的註解，因為它隨著國際環境和國內社會變遷而改變。我國旅行業和其它已開發的國家內的旅行業定義不同，也和鄰近開發中國家有異。不過，由旅行業轉化成觀光業則是一項重大突破。只要循著正路上走，終會為台灣的旅行業或觀光業定下重大詮釋，展開弘頁！

　　從上個世紀九十年代末期開始，台灣的觀光出現了兩個新的方向，使旅行業的定義增加了新詮釋：

一、朝向本土路線發展，讓傳統的文化和觀光結合，使它成為一股新的旅遊力量，這股力量可以吸收更多的外來觀光客，讓他們欣賞有異於中國大陸的「大陸文化」或南洋的「華族文化」。這種另外一個思考方向的觀光策略，使旅行業的範圍，開拓了更廣的層面。

二、民宿旅遊開啟台灣農村新的一頁。在穀賤傷農的時代裡，政府開闢民宿旅遊，讓國內的遊客有更好的機會接近大自然，絕對是一件好事。民宿旅遊的相關配套如有更周延的設計，他日推向國際，並非一件難事！

第二節　旅行業的經營法則

一、新思維的運用

（一）製造有利可圖的商機

　　收入，是旅行業者維持營運的最大挹注。沒有收入，一切興革計畫有若鏡花水月，永遠不能實現。因此，旅行業者不能不重視收入，其中最重要者，非永續經營莫屬。

　　永續經營的另一個解釋是，不斷製造商機，在有利可圖的情況下，經營自然不會中斷。

　　旅行業者所面臨的最大考驗是，在叢林法則的嚴酷競爭下，打敗對手以求生存。因此，創造對本身有利的商機，應是求生的不二法門。

　　創造要靠業者的本身智慧，開創局面固然重要，維持局面於不墜，同樣的重要，因為消費者是非常挑剔和現實的；但是，消費者也不會吝嗇，只要合乎他們的胃口的旅遊節目，即使價格稍高，他們也會去購買。業者在製造有利可圖的商機的同時，也不要忽略本身推出旅遊產品的品質。常常看到一些旅行業者欣欣向榮，而其它的一些，在開業沒有多久之後就結束營業。理由很簡單，品質讓它們興榮，也會讓它們倒閉。

（二）推陳出新

　　女性美容廣告欄裡常出現一句話：「用本公司的品牌，會讓您每天都有一張活潑可愛的臉。」同樣的理由，旅行業者要經常不斷把新的旅遊產品推出來，給人有新鮮感。

　　大家都知道，旅遊已是現代生活的一部分。再加上交通日益發達，景點隨著交通順暢而不斷跳出封閉的環境，況且「資訊發達」，也

啓開了消費大眾的「民智」。處在交通和資訊都不發達的老世界裡，旅行業者在製訂遊程的時候，可用「新瓶裝老酒」的方式，把旅遊節目推銷給消費者，可是，現在不行了。「陳年」的旅遊節目固然不能上檯面，即使是相隔不到半年的遊程，假若沒有景點的調整，一樣不受歡迎。因此，不斷出新的旅遊節目，才能叫好又叫座。

　　旅行業者要謹記，推陳出新的旅遊節目才是維持「生計」的不二法門，才是活絡旅遊機制的最有效方法。

二、關係的運用

(一) 固定客源關係的維繫

　　旅行事業是一門依靠客源最多的事業。在客源中，新的開發固然重要，但維持與舊客源的聯繫，應是更加重要。因為前者是未知數，後者是已知數。

　　其實，維持舊客源並不是一件很難的事，它只需要用關懷的心就能保持良好關係。譬如說，常常透過通訊方式，將本身推出的新旅遊產品寄給他們，或者是節慶佳日寄送一張問候致意的卡片。如果做得更細膩一點的話，不妨把老顧客的生辰日子記下來，每逢他們的生日，都寄一張賀卡。這並不是一門大學問，但是是一種關切的表示，讓老顧客們有一份溫馨之情的感受。旅行業者不會忘記這些老顧客時候，同樣的，他們會以再次光顧做來做為最佳的回饋！

(二) 人脈關係

　　人脈關係可分兩種，一種是來自日常的接觸而產生的商機；另一種是勤耕，有若蜘蛛在織網，網織得愈密，愈容易捕捉到獵物。稀疏的網，永遠不會抓到獵物的。旅行業的人脈來源可分三類：

1.各行各業間高層主管的接觸

　　各行各業間高層主管的接觸，往往可以直接帶來商機。譬如說，

當一個旅行社的負責人和其它行業的首腦齊聚一堂時，很多商業機會可由此衍生。

2.中層負責人的對外關係

這些聯絡網都是平日關係建立的。一個旅行社的總負責人，不應該用坐辦公室的時間長短來考核部屬的績效，他應該鼓勵部屬多出外建立交情之網。

3.基層幹部的商務機會

基層所接觸的商機，往往不成熟或僅是傳聞。因此，當基層將商機向上層反映之後，高層的主管就要發揮他們的判斷力，或者是用他們的人際關係來求證商機來源的可行性或正確性，然後再當機立斷，予以裁示。

（三）團隊合作

旅行業的榮枯與否，主要是看有沒有精密的團隊合作，單打獨鬥的時代早已過去。

旅行業者有分工，各司其職，但彼此之間互動非常重要。就好像環狀作業，只要一個環節出了狀況，整個環帶運作就受到影響。輕則運作緩慢，重則斷裂。

譬如說，當生產部門在推出新的旅遊行程前，不但要徵詢財務部門的意見，更重要的是，要探詢站在第一線的行銷單位。萬一成本過高或不易推出，生產部門就會檢討。如果在未有徵詢其它單位意見就盲目推出，造成整個公司的損失，則是一項非常不明智的判斷，也充分顯示沒有團隊合作的精神。

國內外的聯繫，對旅行業來講更加重要。因為當旅行社把團員送到國外展開旅遊程之後，這個團就要靠國外的接待單位來負責完成全部遊程。假設出國前的各種必要的聯繫沒做好，團隊合作不夠充分，種種出狀況的事會層出不斷，其結果是「賠了夫人又折兵」，對公司營運來講，何其不幸。

　　從事旅遊業的人一定要有一個觀念，失去一個顧客容易，抓回一個顧客很難。團隊合作不夠，只會失血，最後因失血過多而形成癱瘓。

三、商業廣告的運用

　　商業廣告是現代企業經營方法的必要罪惡。尤其是在一個競爭激烈的資本主義的社會裡，沒有廣告，等於是倒閉或生意範圍萎縮的明白告示。當然，登廣告不一定會有人看，效果不一定會很好，但是不登廣告，效果會更壞。因此，廣告是必要的罪惡的「美名」，由是而來。

　　旅行業者需要廣告促銷。一般人都有一種虛擬的錯誤觀念，以為廣告都是騙人的術語，不要看它，也不要相信它。可是，現代的廣告，應該是負責任的表現。因為刊登不實的廣告，受害人往往是業者自己。本身信譽不但破產，而且還會惹上「行騙」的官司。

　　旅行業的廣告可分電子媒體與印刷媒體兩種。在電視的廣告中，應該有極視聽之娛的最佳效果為主，平面媒體的廣告，要收一擊中的之效。

　　廣告是一種投資，就好像是一顆投進水塘的石子，投得愈重，激起的漣漪自然也愈多、愈遠。旅行業者對廣告的投資，也應作如是觀。

四、財務管理及投資

（一）財務結構要健全

　　不論是公營或私營的公司行號，公司的財務結構是不是健全，往往就可以決定公司的經營命運，旅行業更是重要。因為旅行業牽涉財務來源繁多，有些來自票務、有些來自國外轉帳、有些來自分期付款、有些來自消費的個人支票或現金，以及來自信用卡等等。

因此,旅行業對財務管理的人選應該用很嚴謹的態度考量;而主事者本人,也應該對整個公司的財務有全盤了解。維持收支平衡是最起碼的求要。收入多過開支,是財務結構健全的最好詮釋。

(二) 不去投資本身以外的業務

看到很多生意虧本的公司,它的主要生產線是賺錢的,只是投資的副業虧損,最後把主幹也拖跨了!這是犯了外行人搞外行事的大忌!

很多旅行業者在賺大錢的時候,也是犯了投資錯誤的大忌。最初以為給少量的豐餘不算回事,但事情的發展並不如預期順暢,當嚴重事態陸續出現後,又沒有壯士斷腕的決心,把虧損的外行投資切斷,最後走到全盤皆輸的死胡同,那是何期不幸。各行各業皆此,旅行業自不例外。

每一次在新加坡參加旅遊業者會議,逢到「咖啡時間」,多數朋友都會聚在一起閒聊,話題自然圍著生意好不好做為主。記得有一次,有一位朋友忽然問起D君,有兩三年沒有來開會了,怎麼回事?另一位和這位「失聯」的朋友最為接近,據他告知,D君在兩年前退休了。大家都很詫異,因為那位「失聯」朋友正值壯年,而且生意如日中天,為何豹隱?

那次開會正是一九九六年底,沒有人會預見亞洲會有金融風暴出現,可是D君對他的朋友說,旅行業者都覺得銀行貸款容易,盲目借錢,毫無計劃地擴充,遲早會出事。那D君說得很絕,地球村日漸形成,大家都看到有福同享的「光明面」,但還沒有看到「有禍同當」的「悲慘面」。因此,D君決定提早退休,保持老本!

一年多之後,亞洲金融風暴出現,首當其衝的自然是旅行業!因為,各行各業都在淒風苦雨之中,誰需要旅行業?盲目創造商機的結果,是讓自己陷入泥淖而不能自拔!

 第二章
旅行業的功能及服務對象

　　任何行業都要有其功能，如果沒有功能，它就會癱瘓而消失。就好像是人的身體一樣，功能一定要可以正常運作。若某個部位功能不佳，必須及早診斷，諱疾忌醫，只會為本身帶來麻煩。旅行業也要有它的功能，而且它的功能應該是活的，應該是主動進取的。當旅行業的功能不彰時，它自身的業務也會由萎縮而結束。

◎第一節　旅行業的五大功能

　　旅行業的功能可以列述如下：

一、安排各種交通服務

　　安排各種交通服務是旅行業的首要功能。在交通不便或資訊不發達的時代裡，旅行業因環境的需要誕生。它不但要為顧客安排複雜的票務，同時也要安排行程。

　　眾所周知，「票務」包括飛機票、船票、火車票，甚至旅遊巴士票等等，是一門易懂難精的學問。從事旅行業的人，有義務要為他們的顧客拿到最實惠的票價。從票務的安排到相關的服務，自然是行程。第一次出國旅遊的人，他們最依賴和最信任的，即是旅行社。譬如說，一位顧客希望從某甲地到某乙地，如果兩者之間有航班機，自然不成問題；如果需要轉機，就是給旅行社的一項重大試驗。

　　陸地的安排和水陸的安排，也是旅行社的服務項目。陸地交通包括火車、汽車、甚至租車，都應該有一套好的聯絡系統，讓顧客持票之後，從起點到終點，都不會有銜接不上的困擾。水陸的安排，應該是上個世紀前五十年代最流行的票務，因為那時的越國、越洲的旅行，還是依靠船舶為多。到了二十一世紀，水上交通產生革命性的變化，它再不是點與點之間的直接旅遊，而是一種多點的豪華旅遊。這種新興的旅遊節目，為旅行業帶來多元化收入，但也是給他們的新挑戰。

二、開拓多元服務項目

多元化的社會，產生了多元化的旅遊景點和項目，讓旅行業者開拓了多元服務項目。

地球永遠是在動的，人也是一樣；因為人在動，社會也跟著在動；於是，旅行業者也有必要跟著在動，不能動自然會受到淘汰。旅行業者的動，應該是主動而不是被動。所謂主動，就是要積極思考，把服務項目不斷推陳出新，以吸引顧客的注意力，從而開展商務間的關係。

旅行業者應該為顧客們想點子，設計不同的節目以適應不同顧客族群。譬如說，銀髮族群有其旅遊嗜好，不可能把年輕人的節目往他們的行程表上套用？同樣地，年輕的一代，也不會對銀髮族的旅遊行程感到興趣。於是，市場區隔的旅遊變成經營多元化旅遊業不可或缺的服務項目。

三、國際會議的安排與接洽

國際化社團的分社數目日益增加，以往只限於歐、美國家的社團，經過擴大而國際化之後，母社和子社之間的聯繫，除了代行職務的理監事會外，年度的國際會員大會，也變成一種時尚。因此國際會員大會的召開，主辦國的地區遊行業者，承擔會議成敗的榮辱；因此，特定會議的安排與接洽，是一種新的服務。

國際大型會議召開所選擇的起點（城市），通常總是在距會議召開前二、三年就業經決定。主要目的是讓主辦城市有充分籌備的時間。於是，主辦單位和旅遊業者之間的互動關係，是一門新興的學問；也是功能的試驗。

由於地球村已在形成中，今後的國際會議也會愈來愈多。國際會議不單限於專業討論，會前、會後的旅遊節目安排，甚至會議期間一日三餐，都要妥為照顧。這些都是給旅行業者本身功能健全與否的嚴謹考驗。

四、FIT的安排

由於新興族群的興起，爲傳統旅行業帶來衝擊，讓旅行業本身直接或間接都面臨功能性挑戰。

新興族群是指有固定收入的未婚e世代。他們年歲介於25歲到30歲之間。因爲他們有固定的收入，而且思想開放，不願接受約束，這是他們的特性。當這種特性反應在旅遊時，FIT（Free Individual Traveller）族群儼然形成，而且人口急速成長，超越國界。FIT對旅遊業的要求項目多，由於彼此間的嗜好不同，結伴出外旅遊的人口不會成群，只限於少數談得來的朋友而已，因此，旅遊業者對他們的性向要能全盤掌握。譬如說，當三個e世代的FIT向業者要求安排特殊的冒險旅遊時，業者就要有立即的回應。不能因爲人數太少而降低服務意願，也不能因爲彼等是FIT，無利潤可圖，即興趣缺缺。更重要的是，業者本身對冒險旅遊要有相當程度的了解，不能因爲是冷門，就不去深入研究！

五、精緻旅遊是e世代的時尚

精緻旅遊是e世代的新時尚。從事精緻旅遊的遊客希望一次旅遊只做一件事，而不是把許多事放在一次旅遊中完成。於是，文化之旅、美食之旅、溫泉之旅、購物之旅等等，都變成單一的旅遊目的。要求精緻旅遊的人，通常不太在乎花費，而是在乎是否花費有所值。旅遊業者對於這類新時尚的族群也應該有徹底的了解提出構想，以滿足他們的需要。

第二節　功能不彰的原因

　　上述五點，是旅行業者的功能概述。就好像是一個人，人需要營養，沒有營養，健康深受影響，身體功能自然衰退。旅行業者也需要營養，它們的營養是靠服務而取得的合法利潤以維持運作。合法利潤愈多，營運自然愈好，名聲也就愈大，久而久之，信用自然建立起來。因為旅遊者相信有信用的旅行業者，信用也是他們的正字標誌。可是，健康的身體，也會有出現功能衰退的時候，旅行業者亦然。查其原因，不外是人為因素居多，自然因素所占比例不大。

一、惡性競爭

　　旅行業和其它各行各業一樣，當獨占的局面維持著的時候，是一門穩賺不賠的生意；可是，當獨占性的特權一旦取消，其所經營的生意（事業）是一項優勝劣敗的競爭。

　　在觀光還沒有開放之前，台灣的旅行業控制在幾家旅行社的手裡，消費者無從選擇，航空公司也是一樣。自從觀光開放之後，新的旅行社有如雨後春筍般出現，為旅行業帶來繁榮，替消費者帶來福音，隨之自由競爭取代壟斷專賣。

　　但是，太過自由的開放市場，也給業者帶來了壓力，於是，削價出售的不正常手段出現。而消費者也不是傻瓜，當他們看到削價的現象出現之後，他們會對業者提出再削價的苛刻要求，惡性循環的結果，自是兩敗俱傷。抱怨之聲四起，旅遊訴訟的官司亦紛至沓來。惡性競爭，摧毀了旅行業的功能。

二、不思進取

　　如前所言，獨占養成的另一個弱點，就是不思進取。台灣的業者在長期的獨占環境呵護下，養成了不思進取的壞習慣。由於其它國家的旅行業遠比台灣的旅行業發達，主因不外是靠不斷的構思以求生

存。當國外的旅行業者向台灣的旅行業者要求提供旅遊節目時，常常發現一成不變的節目一而再，再而三的出現，讓國外業者無法向消費者推銷台灣觀光。久而久之，台灣的觀光市場也被國外業者遺棄，業者開始萎縮，最後終致倒閉。

三、昧於資訊

　　從事旅行業的人，一定要掌握資訊，其中以國際資訊為最。而在眾多的國際資訊中，貨幣資訊尤為重要。國際金融市場，瞬息萬變，若不能及時掌控，往往是雖然生意不斷，但是收入短缺，查其主因，是匯率的差額，導致資本虧損。除此之外，國際局勢的動態也要能充分掌握，如果把旅客送到不安全的地方，或者是送到不能領到落地簽證的國家，不但給消費者增添麻煩，旅行業本身的聲譽也有所損害，久而久之，生意自是一落千丈。最後因功能不彰而到消失，是何其不幸！

　　功能顯著和功能不彰，都是可以管控的。只要是旅行業的經營者，能本著旅行業是一種服務的精神去不斷耕耘，相信，它的功能是永遠不會喪失。

　　旅行業的功能，隨社會環境變遷而與時俱進，不能墨守成規。二十一世紀的旅行業的功能，可以朝以下幾個方向思考：

　　健康旅遊，人類經過來世紀初的SARS侵害後，出外旅遊和健康會更密不可分。沒有人希望健康出去，帶病而回。健康旅遊是今後旅行業者增強本身功能的首要任務。

　　體育旅遊，目前國內旅遊業者並沒有太注意這項安排，隨著體育節目實況轉播時段頻密，旅行業者可以著手設計這項旅遊行程，讓體育和旅遊結合為一。

　　安排有意義的歷史之旅，因為沒有過去的歷史，就不會有今日豐富的旅遊文化。

第三節　旅行業的服務對象

一、一般消費大眾及特定對象

(一) 一般大眾

　　一般消費大眾最需要旅行業。因為他們不了解國內外旅遊市場狀況，也不了解訂票的繁雜手續。有了旅行業的服務，解決了他們最迫切的問題。

　　一般消費大眾也需要旅行業者為他們安排舒適的行程。只有旅行業者了解點和點，及面與面之間的交錯複雜路線。消費者自身無法掌控狀況，只有依靠業者為他們設計完善的旅遊路線。

(二) 獎勵旅遊

　　獎勵旅遊是二十世紀90年代的新興的獎賞制度。很多跨國公司主管階層認為，出錢給員工出外旅遊，其效果要比只發獎金來得更好。於是，跟進的公司也就愈來愈多。獎勵旅遊也成為時尚。

　　公司主辦旅遊的單位需要旅行業者的幫助，從食宿交通開始一直到旅遊節目安排，如果能在一貫作業下順利完成，那麼獎勵旅遊的目的也就達到了，對提高士氣也會收立竿見影之效。

(三) 特殊團體

1.身心殘障的人士

　　由於醫療和科技日益發達，身心殘障的人士，已和一般人一樣可以享受戶外旅遊。從國內到國外，各種方便殘障人士的設備，不但在公眾場所出現，即使私人的場所，也有專門給殘障人士使用的特殊設計。殘障人士集體出遊，彌來也蔚然成風，他們極需旅行業者的服務。

2.學校團體

　　學校利用寒暑假出外旅遊是一種時尚。除了學生隨家人出國旅遊之外，學校團體出國，就需要旅行社為他們張羅和安排。學校集團出遊，多以專業為主，因此需要旅遊業者為他們安排特別行程和參訪特定團體。沒有旅行業者服務，學校團體出遊很難有完美行程。

3.宗教人士

　　宗教人士也開始出遊了，他們不再自封於自身修行的建築之內。宗教人士團體出遊或參加宗教性的區域或國際會議時，也需要旅行業者代為服務。別的不說，光是吃和宿，他們就和一般旅遊不一樣，若沒有旅行業者代為安排食宿交通，遊程將不會臻於完善。

　　由於時代在改變，人的觀念在改變，再加上科技推陳出新，使得特殊團體的旅遊變成固定化，因而也給旅遊業者增加服務的項目。

　　再者，旅行業者也有義務為消費者節省開支，不可以用漫天開價，就地還錢的方式與消費者打交道，要建立本身的信用。

二、會議及活動

(一) 國際會議

　　由於地球村日漸形成，國際會議也隨即成為熱門的必要罪惡。國際會議不僅只限於開會討論議題而已，所牽涉到的層面極為廣闊，而人數的參與也無限上綱。上萬人的國際會議極需要遊行業者代為規劃；否則的話，會議會即使開得極為「成功」，但會議以外的麻煩事一大籮筐，是極為不相襯是事。

　　不要以為百人左右的國際會議不需要旅行業者幫助；其實，這類會議更需旅行業援手。主因是主辦單位並不是處理國際會議的熟手，如全權由業者處理會議議題以外的事務，可收事半功倍之效。

（二）體育活動

　　各類型的體育活動，大者為世運或世界盃足球賽，小者如特定比賽項目。例如賽車、溜冰、田徑等，都需要觀眾捧場，沒有觀眾，再精彩的比賽也相形失色。因此，體育活動需要旅遊業者有計劃地促銷。

　　一般而言，體育活動，不論是大規模或小規模，比賽日期和賽程早在若干年前即安排好。當賽程公布後，主辦單位即需要立即主動和旅遊業者溝通和聯繫，希望它們促銷預售票，以便造成三贏結果：1. 主辦單位因有觀眾而不虧本；2. 旅行業者可抽取龐大佣金；3. 觀眾滿足了親身參與的慾望和樂趣。

（三）文化演出

　　文化演出和體育活動一樣，都需要旅行業者為它們促銷。有國際水準的文化演出如歌劇、音樂演奏會、舞蹈表演等，大約在演出前一至兩年，就會把節目和演出者公布出來。除了固定的少數觀眾團體，是由演出單位直接提供演出消息外，其餘的觀眾，就要靠旅行業者為它們在遊程中安排和促銷。即使是固定的長期演出，如百老匯戲劇，也是需要旅遊業者安排順道參觀的消費者入場欣賞，而這些臨時而來的「訪客」人數，是演出單位的巨大收入，沒有旅行業者的推廣，難盡全功。（註：雲門舞集創辦人林懷民在二○○四年之八月接受民生報訪問時說：台灣走出去，要靠文化力量，與作者看法不謀而合。）

三、觀光相關產業

（一）航空、海運及陸運業

1.航空業

　　航空公司需要旅行業者為他們推銷票務，因為旅行業者的網路要

比他們廣闊；再者，旅行業者本身也經常舉辦各類推廣活動，無形之中，也為航空公司做了免費的宣傳。

2.郵輪業

郵輪公司需要旅行業為他們規劃及促銷。自海上逍遙遊及愛之船電視節目相繼在全球上映後，也為海上旅遊帶來了新生命。在二十世紀的前五十年代，郵輪是有錢階級的專利品，可是，現在不一樣了。一般大眾也一樣享受海上的浪漫之旅，於是，旅行業者拓展郵輪之旅也成為時尚。

3.陸運業

火車也需要旅行業者為它促銷，特別是台鐵最近仿歐的環島停站遊，如果沒有遊行業者為消費大眾說明，光靠台鐵本身的櫃檯售票員，是無法推銷的。

長途旅遊巴士公司也需要旅行業者促銷。因為陸地旅遊沒有辦法像航空公司建立全球化網路，沒有業者幫助，自然無法拓展業務。

（二）旅館業者

雖然加盟的國際旅館系統的有其本身的促銷網，但也沒有辦法像旅遊業者那樣無遠弗屆，廣伸觸角。中、小型的精緻型旅館，更需要旅行業者幫助，以為他們開創獨特市場，為獨特旅行消費者促銷。

（三）購物中心和主題公園

規模龐大的購物中心紛紛在世界各國大城市出現。由於都市發展的結果，城市內已沒有昂貴的土地讓購物中心興建，於是，郊區成為它們的最佳選擇。購物中心也主動和旅行業者接軌，希望能把遊客帶到郊外的購物中心去採購，而旅行的消費者也希望有機會參觀規模龐大的購物中心以增廣見聞。

主題公園的始祖非迪士尼樂園莫屬，即使擁有約半世紀的歷史，

還是需要旅行業者為樂園帶來遊客。新興的主題公園約在上個世紀的八十年代，紛紛在世界各地出現。不同的主題可以帶來不同的遊客。於是，旅行業者變成觸媒劑。沒有旅行業者的配合，主題公園不易生存下去，為什麼？因為當地的消費者有其限度。以迪士尼樂園而言，也不能只靠洛杉磯的人口來維持它的生命，更何況其它主題樂園？旅行業者為各國主題公園扮演推手的角色，也因而愈來愈重！

（四）美食和美酒推廣

美食和美酒是旅遊新賣點，但是，它們需要旅行業者的高度配合。主辦美食和美酒單位不能光靠自身埋首作業，以為「好」就能吸引人，這是錯誤的決策。

美食集團和美酒酒莊，在舉辦推廣活動之前，應該考慮到參觀人數和時間的配合。在旅遊旺季和淡季舉辦的效果會完全不一樣。因此，應該聽取旅行業者的意見，然後才擬定展出計畫。最後達到場面熱烈、展出品銷售一空，以及訂單源源不斷的效果。美食和品酒的旅行節目也因而大行其道。查其主因，莫不與旅行業者、節目業者及相關業者之間相互需要和緊密配合有關。

　　記得在澳洲的時候，有一次參加一項旅遊座談會，與會者分兩個領域，一組人是精通旅遊業經營的頂尖級人物，另一組人則是旅遊學者專家，他們討論的主題是，到了二十一世紀，還有什麼人需要旅遊業？

　　雙方兩組人馬各提論證，辯論得面紅耳赤，從早上開到下午，結論還是做不出來，好像是走進了「雞生蛋，蛋生雞」的死胡同。

　　有一位旁聽的大學研究生，向與會袞袞諸公提出了他的看法。他說：「電腦最需要旅行業！」從主席以次諸公異口同聲問：「為什麼。」他說：「很簡單，到二十一世紀，人手一部電腦將是日常生活的必需品，而所有電腦的方程式（PROGRAM），都是透過人去設計（電腦工程師），換而言之，只有電腦工程師取得豐沛的旅遊資料加上本身的創意，就可設計出全方位的旅遊節目了！」

　　在座人士均同意他的看法。但是，從逆向思考來想，如果旅行業本身不能振作，不就淪為電腦的「附庸」了嗎？

 第三章
旅行業的會議

第一節 國內會議的功能及種類

一、國內會議的功能

任何行業，都需要有集思廣益的機會來自我教育，旅行業自不例外。處在白熱化的競爭圈裡，旅行業者除了業務競爭外，彼此之間也應該利用機會，或創造機會，讓有志一同的人，坐在一起，以心平氣和的方式交換意見。同業之間不應以拼個你死我活的方式求生存，而是以共存共榮的心態做生意，維護同業之間的共同利益。業者能夠欣欣向榮，消費者自然分享到「好處」。

(一) 自省功能

旅行業者之間的國內會議，主要目的就是「自省教育」。常常有人說，工作做到某一個程度後，就需要充電。人就好像是電池，經常保持充電，電源才不會枯竭。業者在開會的時候，也可以彼此之間開誠布公檢討推行業務時所面臨的問題，如若問題內容相去太遠，那就表示問題的嚴重性。因為這不是單一個體的問題，而是大家的問題，一定要去解決。

(二) 防患未然

如果說業者的問題是單獨性，即是別人沒有碰到過，會議間也不妨加以討論。因為A君面臨的問題，目前可能只有A君面臨到，但它不保證往後B君或更多的人不會面臨到，如果能夠早著先鞭，提前想出因應之道，會議的功能也就達到了！

二、國內會議的種類

業者彼此之間開會，型態很多，因為按照「會議」這個名詞的定義來講，兩個人以上坐在一起討論相同的議題，那就是叫會議。按照

上述定義，國內會議的種類，大約可分成三類：

（一）小型會議

　　小型會議是指業者利用周末時間，邀集生意性質相同的人，選擇一個遠離市區的清靜地方，好好討論一些共同面臨的問題。這種小型會議人數不宜超過二十人。開會之前，最好是先設想討論的問題，然後再找出它的解決辦法，等到會議時，彼此可拿出充分的資料交換互閱，然後再討論。

　　媒體上常提到「小型內閣會議」這個名詞。其實，它和業者的小型會議目的差不多，主要目的為解決急迫問題。因為人多的會議，往往很難達成解決急迫問題的結論。望文生義，急迫是有時效性的。

（二）中型會議

　　在百人之內的會議，都屬中型會議。這類會議以半年召開一次為宜，會議地點以選在交通方便的地方最好，因遠離塵囂固然很好，但涉及近百人的會議，交通和住宿，應是首要考慮。

　　中型會議討論的議題，應以中程發展項目為主。譬如說，會中可以達成共識，要求政府相關部門對中程旅行業發展，應多加輔助。然後把細節提交，希望政府確切執行。我國很多獎勵投資開發觀光事業的案子，都是業者在中型會議中討論會所做成的結論，政府依順序執行。由此可見，中型會議對業者而言，是多麼的重要。

（三）大型會議

　　大型會議召開的主要目的是，聽取各行各業重量級人物本身成功的經驗，讓後進有機會分享。譬如說，投資界的大師，可以提供投資的一般常識及自身的經驗，不論成功或失敗，都可以提供予業者做借鏡；懂得理財的特級人物，也可以把寶貴經驗，在大會上提供給與會人士參考，對旅行業者來講，理財是事業的命脈，不能不謹慎處理。諸如此類的演講，不一定要涉及本身的專業，若能從演講中觸類旁通，就達到大型會議的目的。

這種啓智式的大型會議，宜以一年，甚至二年一次爲主。因爲過於頻繁的話，反而會發生「消化不良」的反效果，那就失去意義。

◎第二節　國內會議的焦點

一、會議召開的注意事項

（一）愼選主持人

一個會議的成功與否，主持會議的人十分重要。小至數十人的會議，到大至百人以上的會議，主持人的選擇，不可等閒視之。不論會議的大小，在召開籌備會議的時候，就要決定主席人選。小的會議由一人擔任即何，大的會議，特別是議題超過二個以上的會議，主席不宜由一人擔任到底。議題包含很廣的會議，更應謹愼遴選主持人。

（二）決定參加者

往往看到一些「拉夫」的會議，實在是一種資源的浪費。什麼是「拉夫」呢？也就是湊人數的意思。試想，一個會議淪落到「拉夫」的地步，它的結果，不言可喻！

因此，決定會議出席的人選，應該是一門很大的學問。通常來講，小型會議決定人選容易，只要是志同道合的同業，都可以坐下來談。中型會議的出席人選比較複雜，通常是以徵詢來做爲依據。因爲涉及專業的會議，不宜廣徵，而宜仔細挑選，並視報名的人的志願而定。只要是把報名的表格填好寄回來的人，多數有意願出席，否則的話，他也就不會花時間去看表格，然後再逐項回答。大型會議的出席人選比較容易控制，因爲這類會議都是要繳交報名費的。繳交報名費的人，非萬不得已，不會不參加。不過，爲了要把會議開得成功，會議的內容要有妥善的安排，讓出席會議的人，都有賓至如歸之感。

（三）討論主題

討論主題可分單元或多元等，而主題內容的安排，可分職業性和非職業性兩種。職業性的主題，應集中在當前發生的問題上，如經濟不景氣，應如何挽救旅行業所面臨的危機？又如一次空難發生後，如何在會議中討論危機處理的最有效辦法，讓傷害減少到最低程度。

所謂非職業性的主題，並不是說與本身行業毫不相干，而是以輔助的題目，來讓業者的視野，隨之開闊。

（四）層級追蹤

會議結束之後的追蹤項目十分重要。如果這次會議是一項多元性的討論會，則追蹤更顯重要。這裡所說的追蹤，是指會議資料的整理，用有條不紊的方法，將之彙編成冊，然後分送與會人士。

如果會議是一項學術性的討論會，會後報告更會引人注目。可分送研究單立及業者參考。再者，出席會議的人不一定全程都能出席每一個分組討論，會後報告的重要性，也因而受到注視。

二、國內會議與國際會議接軌

地球村已日益形成，旅行業自不能被摒除在外。首先，旅行業要了解，在國內會議召開的同時，要有向外接軌的宏願。其次，國內業者的負責人，應該把利潤抽若干成出來，成立培訓的基金，派遣有潛力的才俊之士出國深造或參加各種類形國際會議，吸收別人的長處，修改本身的缺點，應是接軌的不二法門。再者，開會不能閉門造車，也不能一成不變，討論主題要一再更新，主講人選也要精挑細選。國外名人出席一場演講會是有身價的，不能因價碼太高而自絕於地球村之外。

以新加坡為例，當召開國內會議的時候，主講人有一半是來自國外的專家和學者。國內會議的召開，約在一年以前就開始籌劃。因為各行業的頂尖人物，都是有「時間不夠分配」的超級忙人，他們的行

程，最少在一年以前就安排好。國內會議邀請國際人士參加，主要目的當然是要藉機與國際接軌。新加坡的旅行業在七十年代才開始發展，但到了二〇〇二年，在短短的三十年之間，就把彈瓦之地的新加坡躍升為世界級的觀光城市國家，查其主要原因，不外是國內與國際接軌；而其鄰近國家，在接軌方面沒有新加坡做得好，也就沒辦法和新加坡一樣擠身世界觀光大國了！

　　在澳洲八年半，參加過不少旅行業者會議，有大有小，型態不一而足。但是，至今仍懷念的是「澳洲小聖誕旅行者同樂會」（SOCIAL GET-TOGETHER FOR TRAVEL INDUSTRIES AT WINTER X'MAS）。眾所周知，澳洲地處南半球，每到聖誕節，正是南半球的夏季，沒有任何聖誕氣氛。因此，澳洲人把每年七月的第三星期五列為小聖誕，七月正值隆冬，山區降雪，很有氣氛。

　　業者的「小聖誕」同樂會選擇地點，多在山區，以雪梨而言，大多選在藍山區。景色優美不說，氣氛極為融洽，會期三天兩夜，沒有任何特定主題，全以交換意見和看法為主。其中最值得稱道的是，一些平日因業務上的小過節而發生不愉快的事，經大家把酒言歡之後，生意糾纏不快的情節，完全置於九霄雲外！

第三節　旅行業的國際會議

一、太平洋亞洲地區旅遊協會年會（PACIFIC ASIA TRAVEL ASSOCIATION ANNUAL CONFERENCE）

（一）性質

　　亞太地區旅遊協會年會是一個非常有意義的國際會議。因為它開會的主要目的是多功能的，不是一種拜拜式的會議，而是以學術、務實、政經及旅行等各領域做為探討主題的專業會議。

（二）學術性的探討

　　隨著多元化的社會進展，旅行業也由「旅行」進化而到「觀光」。因此，所涉及的範疇，也由單元性玩的層面提升多元性觀光的層面。譬如說。「生態旅行」是目前最新興的一種旅行項目；但它的含義，卻包涵了永續發展。如何能達到永續發展這個層面？其間牽涉到的項目非常廣，並非從事旅行行業的人所能了解；因此，業者需要聽取專家學者們的意見來做為自身未來業務發展的參考。亞太旅遊協會年會在最近二十年舉辦的年會，都是不斷朝這個方向發展，且甚有成就。從各會員國的業者每年推陳出新的旅行節目的內容來看，已收立竿見影之效。

（三）務實的做法

　　旅行事業的最大忌諱就是好高騖遠，不肯腳踏實地，很多旅行業者的失敗，都犯了上述的忌諱。亞太旅遊協會的理監事們在例行的會議中，對上述問題均有了解，而且還有因應之道。於是，每年的年會，均有務實的檢討會，也有一些業者把他們的失敗經驗和再生奮鬥

執行計畫提出來，讓同業不要重蹈他們的覆轍。

　　一九九六年，當亞洲地區金融風暴尚未發生而各國旅行業欣欣向榮之時，亞太地區旅遊協會年會四月正好在泰國首都曼谷召開。業者們都天花亂墜般的描繪來年的擴張願景，他們的投資，遠超過本身所能負擔的條件。一九九七年亞洲金融風暴發生，首當其衝的是旅行業。那年的年會在日本京都召開，有一半以上業者都沒有出席，主因是生意失敗。於是京都的會議也變成檢討會議，務實的做法，成為會議討論的主軸。

（四）政治的考量

　　雖然旅行業是一種中性的行業，並不涉及政治與經濟；但是，全球化的快速形成，政治與經濟也加快腳步和旅行結合在一起，旅行不能自絕於政經範疇之外。旅行業者本身也了解到，政經因素對其本身的影響力愈來愈重，既然不能置身事外，只能與其打成一片。

　　亞洲旅遊協會每年的年會，都有一些特別安排的主題，是用來討論政經與旅行之間相互影響。業者可以在會中向亞太旅遊協會理監事會提出他們的問題，如簽證、免稅、航權等等，再由理監事會向有關會員國反應並要求回覆。一般而言，很多複雜的技術性問題，都可以立即獲得解決，只有涉及政策性的問題，留到會後討論。

（五）旅行業者本身的反應

　　亞太旅遊協會年會，顧名思義，就是旅行業者們召開的；因此，業者不應該等閒視之。尤其會議中的專題討論，更應該重視。

　　亞太旅遊年會在召開前，都會召開理事會，先由理事們對議題加以反覆探討，在達成共識之後，再向大會提出，然後由會員們討論。達成共識的要點，雖然不算是最後結論，不過，若以層面而言，都應該是業者所想要探討的方向，除了少數的枝節性問題外，都能為業者們所接受。

　　旅行業者本身過於忙碌而缺少自省的時間，每年能利用出席年會的機會，為本身進補，未嘗不是一件好事。按照年會歷年來的會後問

卷調查得知，業者的反應，是正面多於負面的。

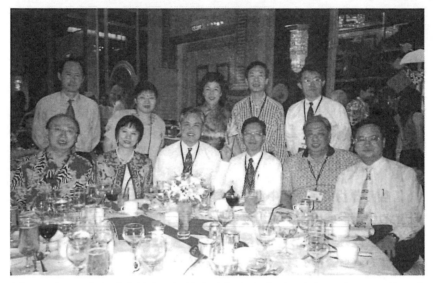

■ 2001年9月作者（前排左一）隨當時觀光局蘇副局長成田（現任局長，前排左三），前往吉隆坡出席PATA成立五十周年大會。

二、東亞旅遊協會年會（市場調查）

（一）性質

東亞旅遊協會年會（ANNUAL CONFERENCE OF EAST ASIA TRAVEL ASSOCIATION）是以討論市場調查和審查各分區年度市場推廣計畫爲主，是一個專業性的會議。

（二）會議的召開

會議每年舉辦一次，地點選擇在分會所在地，如倫敦、巴黎、漢城、雪梨等爲主。議會進行之前，分區的分會要把下年度的推廣計畫書提交，然後用傳眞方式由大會祕書處用傳眞方式分傳給各分會，讓出席會議的分區代表預先了解各分區的年度計畫，等到開會的時候，

各代表在心中留有概念，審查起來，不會有茫無頭緒之感。

　　由於會議非常專業，會員之間對問題探討也以專業放在第一，彼此之間也會因看法不同而爭辯。主席是以開放式的態度來處理辯論問題，辯論到了一定程度之後，大家對如何面對的問題都有了一個相同一致的概念，結論也容易達成。

　　除了討論專業問題外，會議的另一個重心是，分別審查各分會的年度預算。出席會議的代表扮演了雙重身分，既是花錢推廣的人，也是負責控制預算的人。故出席東亞旅遊協會年會的代表，都是地區分會的主席，只有任勞任怨和對整個地區的推廣有全盤了解的人，才能出任代表，因為這是一項專業會議，非一般人都有資格擔任。

三、同濟會（SKAL）區域及國際年會

（一）性質

　　同濟會是一個純旅行業的組織，每個月都有月會。月會的目的是純聯誼，沒有任何主題。但是，在聯誼餐會前各會員必定會站起來，由主席帶領喊口號：「快樂！長壽！健康！友誼！」聽聽這八個字的含意，就知道這是一個多麼寓事業於友誼和快樂之中的組織。

（二）會議的召開

　　除了每個月的月會之外，每年都有舉辦兩次國際性的會議。一次是區域性的，另一次是世界性的。對會員而言，一年必須至少參加一次大型的會議。當然，兩次都參加最好。

　　區域性的會議主題自然討論區域之間會員們的共同利益為主。開會前半年，每一個地區的分會秘書處必定會廣徵會員們的意見，綜合收納起來，送交區域秘書處（主辦國會員兼任），等到會議召開，再提出來讓會員自由討論。值得注意的是，同濟會的主要目的是友誼長存，因此，討論會也沒有火辣的場合出現，所有的結論，均在熱烈鼓掌聲中通過。

　　大會年會的召開和區域性最大不同的是，後者要推選下一屆的主

席及相關幹部。通常主席是經過協調產生，會議只不過是形式認可而已。國際同濟會主席的地位很崇高，是由輩分高，國際聲望崇高的人士出任，不是經過大會會員的票選；因此，有野心而無聲望的人，絕對沒有辦法出任這項職務，這也是國際同濟會始終維持聲名於不墜的主要原因。

四、澳大利亞旅遊協會年會

澳大利亞旅遊協會年會（ANNUAL CONFERENCE OF TOURISM COUNCIL AUSTRALIA）是一個多彩多姿的年會。成立之初，只算是澳紐業者的聯誼組織。自八十年代開始，澳大利亞旅遊協會年會也把眼光放在澳紐以外的亞太地區，也因而每隔兩年，就要到澳紐以外的國家，召開一次年會，目的是要業者走出去。因為澳紐兩國處在邊陲地區，八十年代以前，國際航線很少飛這個地區，加上「白澳政策」也讓鄰近國家敬而遠之。時至八十年代中葉，仍有不少澳洲人，甚至包括政客在內，認為澳洲是屬歐洲而不屬亞太地區。

由於亞太地區的經濟從八十年代初葉開始起飛，使得澳洲的旅行業者不得不回過頭來看看自己鄰居。職是之故，澳洲的旅行業者也順勢而發，把亞太地區列為推展觀光的重鎮。隨著經濟繁榮，東南亞飛往澳大利亞的班次大幅成長，澳大利亞旅遊協會年會也就決定每隔兩年到海外召開一次，而成為國際性的旅行大會年會。

　　PATA是一個有學術研究性的組織，不僅止於吃、喝、玩、樂四樣。

　　一年一度的PATA會員大會召開，大會所邀請主要演講人中，至少二至三人是和學術有關。學術與務實相結合，一直是PATA追求的目標。

　　年度會員大會的另外一個重要項目是，頒發獎學金給有志於日後對旅行業發展有潛能的青年。凡是會員國會員所屬的相關團體都可以推薦或由學子自己申請。很可惜的是，作者在海外參加過的PATA年會中，從來沒有看到我國的申請人。

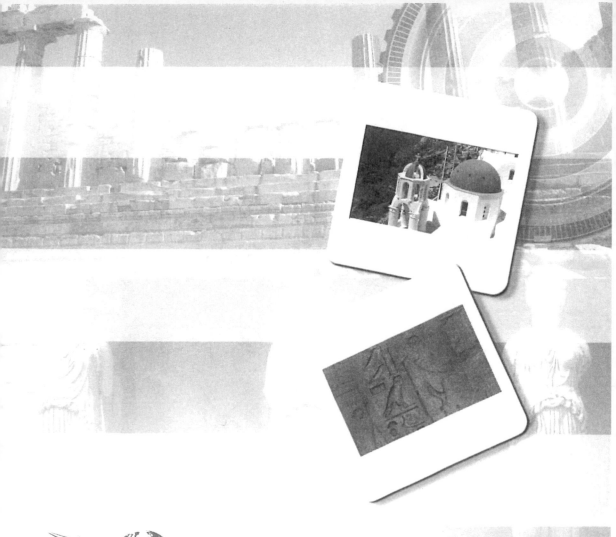

 第四章
旅行業的國內與國際組織

第一節 旅行業的國內組織

一、台灣觀光協會

台灣觀光協會是觀光局的一個外圍組織。其主要功能是代替觀光局在一些無邦交的國家設立辦事處，以推展台灣的觀光市場。目前觀光局用台灣觀光協會名義在海外設立辦事處的地方有：新加坡、韓國、日本和香港。

由於台灣觀光協會負有推動觀光的責任，每年都會到海外推展，以打響台灣觀光市場的知名度。觀光協會到海外推展是多元層次的，不只是限於風景而已。推廣項目包括美食、文化和藝術等，這些項目都是動態的演出，而不是靜態展示。

台灣觀光協會是一個法人組織，會員來自不同層次的旅行業，如旅館業、旅行業、航空業等。會長及各相關負責人均在事前協調後選出，依照規章規訂，會長的年一任，連選得連任一次；秘書長則由觀光局遴選，其中均以資深退休人士出任。秘書長是專職，除指揮秘書處外，還擔任內外協調工作。

由於近來年，政府重視觀光的宣傳和國外的推廣活動，觀光協會也扮演起吃重的角色。只要是用觀光協會駐外辦事處名義設立辦事處的國家，觀光協會每年都會派團到該地推廣，台灣觀光協會駐外辦事處的知名度也因而上揚。

二、台灣省及北高二市旅遊組織

在台灣省未被廢掉之前，台灣省旅遊協會也是一個很活躍的組織。主要的工作目標是要把各縣市的旅行業公會串連起來，共同為推廣省內的旅遊活動而積極工作。除此之外，培訓也是重要的工作項目

之一。由於台灣省的東部，是屬開發較晚的地方，觀光人才的培養和景點的推廣都沒有獲得應有的重視。因此，省旅遊協會扮演提升東部觀光發展推手的角色。自省廢掉後，台灣省旅遊局也合併在觀光局之內，台灣省旅遊協會也因此走入歷史的幃幕，不再出現。

台北市和高雄市是兩個院轄市，兩個市的旅遊協會依然存在，且扮演推動兩市國際觀光的重要角色。譬如說，每年北、高兩市的大型節慶觀光活動，旅遊協會都配合市政府宣傳，並主動和業者聯繫，祈能多帶一些國際觀光客前來參觀。

第二節　國外的旅遊組織

台灣有旅遊組織，世界各國也一樣。現在舉一些重要的例子，說明旅遊組織的重要性。

一、新加坡國家旅遊協會

其主要功能是，每年主辦一次規模龐大的國際旅展。從一九八六年開始，全國旅遊協會受星國政府之託，出面籌劃第一次全國旅展。籌劃之初，因限於本身經費和人才的限制，並不理想。但是政府全力支援，全國旅展漸入佳境。財源除來自政府補助外，主要來自參與者的報名費和攤位租金。因為參與者眾，財務狀況也獲得改善，關於人才的培訓費用自然寬裕。到了二十世紀末，新加坡全國旅展不再只限於區域，全球性的旅展格局也隱然出現。

二、泰國旅遊組織

泰國一向是以召引來自國外觀光旅客到泰國旅遊觀光的宣傳主軸，因此，泰國的旅遊組織也是走這條路。泰國政府對觀光收入非常

重視，國內的業者所組成的協會，主要任務就是到海外吸引觀光客前往泰國消費。泰國有豐富的天然觀光資源，太陽和沙灘，變成吸引西方旅客最有利條件，推廣也是這兩項為主軸。近年來，泰國鄰近國家經濟起飛，泰國旅遊組織也把西方主軸變成東西並重。九十年代初葉，泰國經濟也隨著亞太地區興起而蓬勃發展，泰國旅遊組織於是把單向推廣而轉為雙向推廣，讓泰國人出國觀光，增長見聞。不幸的是，一九九七年的金融風暴，把泰國旅行業剛剛培養出的出國觀光幼苗摧毀，讓它又回到單向推廣的老路。

三、馬來西亞旅遊組織

馬來西亞和泰國一樣，有吸引人的觀光資源，但也面臨只有外國來的觀光客而沒有出國的觀光客的困境。由於馬來西亞是一個回教國家，先天上受限於回教的教律，從馬來西亞出國的觀光客，均以非馬來族群為主。

自馬哈迪醫生就任首相後，由於他受西方教育影響，作風開明，他知道觀光的重要，故在過去二十三年間，他不遺餘力，灌輸觀光是雙贏的思維給馬國的政府官員、大企業、學校以至老百姓。傲世的雙塔出現，說明馬國的雙贏觀光政策奏效。二○○一年亞太旅遊組織成立五十年大會在馬國首都吉隆坡舉行，就是給馬哈迪推展馬國觀光成就的肯定。

四、菲律賓和印尼

在馬可仕總統第一任前，菲律賓可以說是東南亞的觀光勝地，菲幣和美金的兌換率是二與一之比，也讓菲國的外出旅客居東南亞諸國之冠。所以，菲國的旅遊組織也是雙向推展。可是，馬可仕第二任後，政權開始腐敗，民生凋敝，天災（火山爆發）人禍接踵而來，菲國再也不是觀光天堂。近來的旅客急速減少，出國的觀光客也變成菲

備。菲國的旅遊業組織士氣渙散，從積極變消極。印尼旅遊業組織和菲律賓走同樣的命運，也面臨瓦解的邊緣。蘇哈托執政時，印尼的觀光業充滿生命力。可惜的是，他在第五任時被迫下野所造成的社會動盪不安，也摧毀了印尼的旅遊事業。當旅遊業均無錢可賺的時候，也是旅遊業組織壽終正寢之時。

五、澳大利亞和紐西蘭旅遊業者協會

由於澳洲地處南半球，地理因素的使然，自傲的白澳政策變成歧視有色人種的商標。澳洲旅遊業者協會在對外從事推廣活動時，自然而然以歐美為主，其它地區為次。

從八十年代開始，亞洲國家興起，太平洋盆地周邊國家每年都有傲人的經濟成長表現，其中以亞洲的四小龍為最；於是，觀光金圓讓澳洲旅行業者不能再用駝鳥式的方法，來盲目西向的推廣。因為，在亞洲除了日本之外，還有很多與日本為鄰的國家的民眾，口袋裡都裝滿了錢，準備隨時出外花費。

澳洲旅遊業者協會也從一九八六年開始，把只限在澳、紐地區舉行的推展年會，作了外移的嘗試。每隔兩年，就要到亞太地區的國家舉辦一次。主要目的自然是要建立亞太地區的人到澳洲觀光的信心和興趣。來自亞洲的觀光客，也帶動了澳洲經濟走向繁榮的引擎。

澳洲鄰國紐西蘭，受到澳洲人大量賺取觀光金圓的刺激，紐西蘭旅遊業者協會也立即採取向東南亞諸國招手的策略。一時之間，澳、紐變成諸多鄰國最愛的旅遊地點。特別是紐西蘭旅行業者把紐西蘭形容成南半球的瑞士的宣傳口號喊出後，到紐西蘭的觀光人口的成長率，一再上揚，短短期間內，紐西蘭和澳洲變成亞洲人的雙胞旅遊地。紐國的旅遊業者協會所扮演的角色，受到前所未來的讚譽。

◯第三節　國際性的旅遊組織

一、亞太旅遊協會（PACIFIC ASIA TRAVEL ASSOCIATION）

亞太旅遊協會成立於一九五一年，由美國發起，成立大會在檀香山召開，會中決議大會會址（秘書處）設在舊金山市。由常設副會長主持日常例行工作；會長則由會員國推舉，主持理事會及會員大會。

PATA成立之初，只有太平洋周邊國家與地區參加。聲明是一個沒有政治預設立場的純旅遊組織，目的是透過旅遊了解鄰國。PATA成立時，尚處在東西冷戰時代，會員國都是西方陣營的成員，自然不會有邀請共產集團國家成為會員的想法，PATA會員也就相安無事相處了四十年。

自大陸開放觀光旅遊後，PATA會員國的印度、巴基斯坦等，就開始為中共入會遊說。由於中共採有條件入會，以排斥中華民國的先決條件，入會申請一直無法為大多數會員國接受。

一九九七年，PATA理事會在瑞士召開，中共透過印度籍主席遊說，接受將中華民國改為中華台北的政策，中共正式入會，中華民國的會籍也改為中華台北。由於PATA與中華民國旅行業者有深厚情誼，且對旅遊發展有密切關係，中華民國也就沒有退會，用中華台北名稱對外，沿用至今。

二、同濟會（SKAL）

同濟會是一個純由業者組成的團體，沒有國家和團體組織名義入會，只有用個人名義入會，因此非常單純。

同濟會除總會外，各國都設有分會，分會單獨作業。除設有主席外，還有副主席、財務、會務和秘書處，負責人都是義務，沒有薪給。只有秘書處設有專人，主要是聯繫會內、會外工作。

同濟會每月有一次駐在分會的餐月會。其中有一條規定，會員如果連續三個月沒有正當理由而缺席餐月會，將會受到停權處分。這是一個非常嚴厲的規定，主要目的是鼓勵會員多多出席一個月見一次面的機會。

三、東亞觀光協會（EAST ASIA TRAVEL ASSOCIATION）

EATA是一個純政府的組織，主要功能是透過政府的支助而共同發展會員國的旅遊推廣活動。成立之初，會員國包括中華民國、日本、韓國、菲律賓、泰國、新加坡、香港和澳門。

自1997年到1999年和香港澳門相繼回歸後，菲、星也先後退出，EATA隨即改變名稱，由協會變為市場調查。設在日本的永久秘書處的工作改由專門負責市場調查的公關公司負責，政府的角色完全淡出。EATA的功能只限於市場調查，和以往角色大不相同。

一九九一年九月，作者奉命前往尼泊爾出席太平洋旅遊協會分組會議，討論冒險旅遊的前景。會中聞及印度有意爭取出任一九九六－九七年度太平洋旅遊協會主席。作者即有中共有意要參加太平洋旅遊會會員的預感，隨即向國內觀光局報告。

一九八六年四月，作者前往漢城出席東亞觀光協會年度會議時，香港代表蔡永寬（RUDY CHOI）曾和作者建言，趕快和PATA新一代的理事建立感情，對日後會籍問題會有幫助。他覺得，老一代的PATA理監事都紛紛引退，目前只剩他一個人算是元老。他覺得，他看不出中華民國有長期奮鬥的意願，因為沒有新一代的人物出現。

上述兩件重要訊息，作者曾分別有詳細報告寫回國內，呼籲重視，可惜的是，所有建言均無反應。

一九九七年十一月，PATA理監事會議在瑞士召開，我國終於被迫改名。如若作者的上述兩項建議能受重視結局會有不同。

 第五章
旅行業的推廣

　　旅行業需要推廣，沒有推廣，就好像是一池死水，沒有活的生機。

　　推廣的簡單定義是，把手中的產品，推銷給消費者，讓他們樂於接受。用什麼樣的方式才能讓消費者們樂於接受呢？一般而言，可分單向及多向推廣。

◯第一節　單向推廣

一、直推廣

　　這種方式就好像電波一樣，直接傳達到接收人的腦內，讓他有立即反應。旅行業者的電波表達方式有：

（一）發送傳單

　　這是一種最直接的方式。業者可以雇用專人在交通要道如地鐵出口處，向進出乘客發送簡單而摘要的傳單。其它為百貨公司的進出口等，都可以利用類似方式發送。

（二）郵寄

　　選擇郵寄方式要注意兩點，一是收件人應該是經常來往的消費者，讓他們隨時了解新的旅程，以便安排出遊計畫。二是寄出的推廣內容要有說服力，不能馬虎。因為一般消費者常會接到類似的郵寄推廣品，如果不能馬上吸引住他們的注意力，立刻就會被當成廢紙而進入垃圾筒。旅行業者不能做花錢而達不到效果（至少四成）的推廣。（註：這裡所說的效果，是指至少有幾成的人在拆開信封之後，會耐心把全部內容看完。）

（三）問卷

　　這種方式常被旅行業者採用，因為它可以幫助業者找出盲點。一

般而言，問卷可以馬上獲得回應，然後再透過電腦統計，透過受訪者的回應，立即找出消費者所需。不過，在設計問卷的時候，應專而不廣，太廣泛的問卷，往往得不到所需的答案。

（四）贈品

所費不多的小禮物如日曆、原子筆、記事本和小紀念等，都是一種有效的直接推廣的方法。不要小看這些小小的東西，它們代表著業者關懷的誠意。在小紀念品中，可以設計一些專門給兒童的禮物，以博取他們的記憶。許多兒童對他們生平第一件紀念品留有深刻印象，歷久不忘。業者和這些兒童從小培養出來的感情，等他們長大之後，往往會有所回報。

二、透過廣告

廣告是現代生活上的必要罪惡，沒有人能夠擺脫它。好的廣告，一定會有好的效果，應是不爭之論。如果廣告一點作用都沒有的話，各行各業的業者，也就不會編列龐大的預算去投入廣告市場了。

廣告的方式很多，但是以下四種，最為普遍，分述如下：

（一）平面媒體廣告

平面媒體也就是印刷媒體。在整個廣告市場中，占有巨大的影響力量，而且也廣為業者們採用。印刷媒體當然是以報紙和雜誌為兩大主流。旅遊業者在刊登廣告時，可以分二種方式進行：

1.純廣告

顧名思義，除廣告之外，沒有任何其它「配件」。這類廣告主題，用震撼的少數幾句話，配以耀眼的圖片來打動讀者的心，讓他們看到廣告之後，有立刻追蹤的決心。這種單一主題的廣告的設計，一定是要精心之作，否則失去原義。

2.廣告是文字與廣告相配合

以刊登旅遊雜誌最為普遍。配合是指業者提供廣告費用，由雜誌媒體負責設計廣告圖片和文字報導。譬如說，業者向某雜誌購買八頁廣告，其中四頁刊登業者的廣告，其餘四頁則由雜誌派專人撰文報導，以引起讀者的注意力。

（二）廣播

在各類媒體中，廣播不太適合做旅行業的廣告，因為口語的描述，特別是在固定的極短時間之內，很難講出個所以然出來。不過，廣播為了爭取旅行業的廣告市場，特別設計出一種名角相陪共遊風景勝地的廣告節目。做法是請電台內的各主持人，一起和電台的聽眾同遊某地。在旅遊期間，主持人和聽眾打成一片，用邊敘邊談的方式，把整個旅遊行程活潑起來，跳出死板的廣告架構。

類似這種廣告旅遊節在國外很風行，因為一旦節目人格化之後，收聽效果也自然相對提高。

（三）電視

利用電視做旅遊廣告可以分以下幾種方式：

1.以秒數計算的電視廣告

因為電視時間的廣告費用非常昂貴，業者在購買廣告時，都是以二十秒為一單元，廣告在製作時，一定要顧慮到它的效果。出錢購買電視時段廣告的業者本身，一定也了解電視廣告的功能。因此，設計廣告的製作單位在每一格影片裡，都要絞盡腦汁。

2.電視特別節目

這類電視廣告通常是大型的，也就是以一小時為單元的。廣告贊助單位不是大型的旅行業者（跨國），就是國家旅遊局。電視公司製作單位在接受委託後，按照贊助者的要求去完成製作任務。這類特別節

目大多是準備半年以上才播出，長度視多少單元而定。電視節目的主持人可以由業者指定，或者由電視公司本身的節目主持人兼任。不論是誰，主持人本身一定要是一位廣受大家觀迎而知名度極高的超級明星。

3.專業電視節目

這種節目多數在專業電視台如國家地理頻道播出。其觀眾也屬特定觀眾，如對旅遊特別有興趣。因此，業者在購買專業電視台的節目時，一定要顧慮到接收對象。時段的安排，應是重要因素之一，時段不對，往往是徒勞無功。

(四) 靜態展示

這類廣告主題可分：

1.海報

處在電視時代及網路世代裡，印刷的海報仍有其存在的必要。特別是國際性的會議中心、國際航空機場、大眾捷運站及其車廂內外、超級購物中心等地方，都是海報生存的地方。由於海報也面臨被邊緣化的危機，因此在設計時，不論圖片內容及文句選用，都要有一擊中的的震撼作用。

2.摺頁

在現代化的大眾運輸如公車、地鐵、鐵路、計程車及捷運的停車站和車內，都是放置摺頁以為推廣的最好地方。由於這些運輸工具是屬於一般普羅大眾的專用品，它的內容也不宜太過深奧介紹的產品。用淺顯易懂的文字來形容最價廉物美的產品，應是摺頁推廣的不二法門。

三、自辦型態旅遊展

旅行業者可以經常利用周末時間，舉辦個別展覽。其主要目的是

要推銷自己的旅遊節目給本身固定的消費者。這種方式以「固源」為主，爭取於對象為輔。

　　旅展的型態可大、可小，大的旅展可以透過本身的關係，邀請相關的NTO參加。譬如說，本次旅展的主要訴求是馬來西亞和泰國，那麼，最好的方式也邀請馬國和泰國的NTO參加。除了壯大聲勢外，還可以讓NTO在現場設立攤位，親自向參觀者推銷本國風光，可收一舉數得之效。

　　小型旅展則以溝通和現場銷售產品為主。當業者和消費者坐下來面對面交談後，雙方的差距可以拉近，雙方的情感也可以順勢建立。有了上述的基礎，往往推銷時就可收事半功倍之效。

　　旅行業者的單向推廣，應是一種蜘蛛織網形的日常之作。雖屬日常，但也不能因是日常而鬆散。勤快補網的蜘蛛，等到有獵物上網，一舉可以獵取，讓它沒有機會逃脫；相反的，不太張網補洞的蜘蛛，自然不易獵到好的獵物，旅行業者也是一樣。

　　自e世代出現後，很多業者以為上網就可以得到支出少、收入多的豐收。抱這種心態的業者，卻忽略一個事實，上網的e世代，並不是豐厚的一代。他們有上網瀏覽的興趣，卻沒有強大的購買力，他們的最大本領是，在網上討價還價。很多迷於e世代的業者，都在短短時間之內，嘗到苦果。網路世界有如虛幻的網路漫遊，應無業績可言。

　　旅遊是二十一世紀的大眾消費，提供消費者產品的業者要有積極的進取心去爭取消費者。消費者擁有許多選擇，因此，業者得一個不容易，失去很多個卻是瞬眼間的事。

第二節　多向推廣

多向推廣是指在一次舉辦的旅展活動中，可以收到多重的效果。換而言之，它應該是多重組合推廣，即包括風景、民俗、美食、購物、娛樂、文化、體育和時尚等單元，在同一次的推廣中展出，以達到各種不同的目的。

一、大型國際旅展

多向推廣最好的展出場合應該是大型國際旅展。大型國際旅展是屬世界級的。因此，展出時間，均以一年一次為主，而展出的地點，非國際知名的都市莫屬。這種旅展，往往把展出地點列為旅展名稱，譬如說，倫敦旅展、柏林旅展、台北國際旅展等等。由於旅展規模龐大，參加者眾，籌劃時間均在一年以上為宜，避免績效受影響。旅行業者參加國際旅展，本身也應該好好準備。從報名那天開始，就要確立主旨，按部就班做參展工作。參加國際旅展的內容包括：

（一）風景組合

從靜態的幻燈照、摺頁、海報到活動的錄影帶，都要精心設計。攤位的布置要以生動和參展的主題相結合。

（二）民俗

民俗包括手工藝品展示、民俗文化介紹、民俗舞蹈現場表演，都是吸引人現場觀眾的好賣點。

（三）美食

現場介紹二至三種特別美食給觀眾，透過製作過程，引起參觀者的濃厚性趣，從而誘發他們實地觀光的意願。

（四）購物

現場展出精美產品，包括國際級的本地產品、手工藝品的現場製作表演，以及特殊產品製作過程，都是用購物來吸引遊客的展出對象。

（五）娛樂

最好的方式就是邀請知名度高的演藝人員到展出場地現場表演，吸引觀眾。也可以用大銀幕播出精彩的綜藝節目，並標示可以觀賞現場節目製作，以吸引訪問遊客。現場介紹一年之內的藝術活動時間表。

（六）文化

特殊文化展出，譬如說，現場揮毫及現場寫生，透過解釋以吸引參觀者的注意力；現場展出國寶級的藝術複製品，吸引對文化有興趣的人前往參觀真跡的意願。

（七）體育

可以介紹特殊體育活動的時間表及精彩錄影帶，吸引體育觀光客。

（八）時尚

時尚是國際觀光重要項目之一，因此，時尚展出的項目為時裝秀、女性首飾及化妝品等，都可以吸引女性觀光客。

參加國際旅展的籌劃非常重要，如上所述，內容精彩的展出要有宣傳的配合，絕不可以在默默情況下讓它結束。展出成功與否，宣傳占非常重要的位置。因此，籌劃的第一步工作，就是要在宣傳上下功夫。展出人員的遴選，極為重要，旅展服務人員不但要了解全部展出的內容，隨時可以回答觀眾的問題；服務人員待人接物，也要秉持友善和藹的態度來面對來自不同階層的觀眾，絕不可犯因人而異的大

忌。展出的文宣品要精，也要多而廣，如果展出時間是三天，那就要準備足夠多天分派的文宣品，寧願多而不能少。展出期間的紀念品（小禮物）非常重要，不可因物小而忽略。最後，有獎徵答的獎品也不可以缺少，因為它是展出期的高潮。

參加國際旅展的最後一項工作，也是最重的工作，那就是事後的檢討。沒有檢討的參展，應該是不負責任的參展，講得嚴重一點，等於是瀆職。沒有檢討，等於是沒有進步。

■ 作者駐海外推廣二十年，任期內最後一次參加2002年1月底新加坡全國旅展，將二十年經驗所得，用八個字表達「透過觀光，認識台灣」。

二、區域性國際旅展

區域性國際旅展的展出型態，其實和大型國際旅展大同小異，所不同的是以區域為主。例如東北亞旅展、東南亞旅展、澳紐旅展和北美旅展等。

　　籌劃參加區域旅展前，首要的考量是，展出的效果對本身的利益會帶來多少好處。因為成本計算日益精密，沒有必要或獲益不多的區域旅展，要事先有一番考量，才可做出決定。

　　區域旅展的好處是，範圍不大，參觀者都是對其鄰近國家有興趣的人。再者，區域旅遊花費不多，很多初次出國旅遊的人，都是選其靠近國家旅遊點的目標。因此，展出者在設計展出時，要以初次出國者為對象而籌劃。解說要清楚，對一個沒有出過國旅遊的人來說，任何事情都是陌生的，也可以說是驚奇的。如果展出者能有耐心回答問題，並詳細解說資料內容，相信很快就可以取得他們的信任。這是展出者必須牢記的事。

三、團體性旅展

　　國際獅子會和國際扶輪社，都是兩個和旅遊有關的大團體，尤其是每年一度的年會，均為世界各國爭取主辦權的熱門焦點。出席上述年會的國際會員，人數總在萬人以上。試想，它能爭取的商機的機會是多麼的大。

　　上述二個國際社團也有不少分會散布於全球各國，分會每月有一次餐會，年終也有大型餐會，都是有利於旅行業者進行推展的好時機。因此，業者應該參加國際性組織，取得會員身分，為日後推廣業務鋪路。

四、嘉年華會

　　嘉年華會也是推銷的一種方式。譬如說，美國加州一年一度玫瑰花車大遊行，透過全球性的實況轉播，至少有十億人口會看到盛況，業者若能參與遊行（如中華航空公司），其所收到的宣傳效果，將有全球性的迴響，非一般性的宣傳可比。

　　地區域的嘉年華會，如新加坡一年一度妝藝遊行，或台北高雄的燈會等，都可以列為參與的對象，因為它是一個很好的曝光機會。

　　旅行業者不能閉關自守，不能為了小錢而失去參與國際性展出的機會。處在一個資訊爆炸的時代裡，用各種不同的方式將本身產品向外推銷，應該是本身求生存的唯一機會。

　　再者，旅行業者處在白熱化的競爭時代裡，本身一定要了解叢林法則這個殘酷事實，如果不能適應，最好是盡早退出，以免遭遇被淘汰的下場。常聽人說，商機不再，換一個角度看，就是沒有把握機會，也沒有去創造機會。

　　最後，多項推廣自有其重要性。從事旅行事業的人，應該要把握推廣的機會，把自己的產品透過各種不同型態的旅展公諸於消費大眾。因為，推廣是一種自我負責的表現，當消費大眾對業者的產品有信心之後，其它的問題也就迎刃而解了。

　　推廣，是一門藝術。以往的保守觀念認為只有「老王賣瓜，自賣自誇」，才算推廣，因而不屑為之。保守人士直覺認為，好貨不怕沒有人來上門買。現在的時代不一樣了，沒有推廣，根本失去競爭力。「老王賣瓜，自賣自誇」的新解是，一種自我負責的表現。瓜的本質不好，立刻會被拆穿；同樣是甲級品質的瓜，就要靠推廣的手法去銷售了。

　　旅行業需要推廣，而推廣的方式不但要精緻，並且還要把藝術的手法加進去以突顯本身的優點。在一場大型的推廣會中，能夠吸引住成千上萬的參觀者的「關愛眼神」，去專注一下參展者的產品，那就是一次成功的推廣了。

第六章
旅遊媒體

◎第一節　旅遊媒體的定義及變革

一、旅遊媒體的定義

　　旅遊媒體的定義是指旅行業者若透過媒體的報導，將其本身之產品介紹給消費大眾，讓他們來決定市場的機制與需求。

　　業者不能沒有媒體，同樣的，媒體也有求於業者。彼此的關係，有若唇與齒，相互依存，相互保護。

二、旅遊媒體的濫觴

　　當旅行業開創初期，正是十九世紀時代。媒體在社會上所扮演的角色，只限於政治層面，而社會新聞方面，只不過是一些八卦新聞，提供緋聞資料讓好事之徒傳播而已。服務性新聞這個名詞還沒有出現，更遑論旅行業的服務？誠如前面章節所說，旅行業的早期發展，其對象只限於社會的高層和有錢之士。旅行業者不需要透過傳媒來比較品質的內容，也不需要推陳出新的景點。消費與服務彼此之間的關係根本無法建立。媒體在旅行業中扮演何種角色無法定位，旅行業者也不知用何種方式去和媒體互動。彼此之間，連摸索的影子都沒有。

　　可是二次世界大戰結束之後，世界因為戰爭而縮短了國與國之間的距離，老世界倒下去了，代之而興的美國成為自由世界為領導階層。由於美國是一個極為重視媒體的國家，自由世界在她的影響力之下，媒體市場也大大開放。美國是唯一沒有受到二次大戰戰火波及的國家，復原也非常快，戰後燃起了美國人出外旅遊的興趣。一波又一波的海外旅遊高潮，讓旅行業者觸動促銷的靈感，媒體也發現海外景點的介紹，變成人情味新聞重要的一環。海內外景點新聞的報導，終於有了一個家——專業旅遊版的出現，讓業者和媒體終於打成一片，展開了彼此需要的良好互動。

三、旅遊媒體的進化

最初和旅行業接觸的媒體，應該是平面媒體，消費大眾也是先從平面媒體中獲得旅行資訊然後再確定行程。隨著資訊科技的進步，媒體的傳送方式也有了日新月異的突破。平面到電子，進而再到網際網路。而在分工上也有了變化，一般性的平面媒體出現了旅遊版，再由旅遊版演變成旅遊的專業雜誌。專業性的旅遊廣告，也變成媒體在旅遊業中所扮演的要角之一，且愈來愈重。

第二節　旅遊媒體的角色及功能

一、早期的角色及功能

處在資訊爆炸時代和地球村日漸形成的e世代裡，媒體已是一個不可或缺的角色，它在旅行業中也是一樣。媒體最初在旅行業中扮演的角色只限於新聞的提供，它的功能，也只能局限於在提供的框框內，讓消費大眾和讀者知道有這麼一回事。至於其它周邊相關事宜和後續動作，根本不在其功能範圍之內。

二、今日的角色及功能

隨著世界經濟起飛讓旅行業快速成長，媒體又何嘗不然。所幸的是兩者在成長過程中均屬交叉形式，而非雙軌平行，因而發生了密不可分的關係。

首先，旅行業者要透過媒體來促銷它們的產品。誠如上文提及，資訊充分開放之後，業者不但不能閉關自守，而且還要改變過去媒體是吹牛的舊思維。因為宣傳是自我負責的表現，如果貨不對辦，自己會砸掉自己的招牌。所以，在推廣之前，一定要把本身的產品自我驗

證。換而言之，就是自己對自己負責，當負責任的產品透過媒體報導之後，消費大眾也就接踵而至，促銷的目的自然達成。

　　其次，由於旅遊隨著經濟發展而變成一種時尚之後，它已不再是極少數人的專利品，媒體也需要透過採訪的手段來檢試旅遊業。媒體要報導旅遊業的新聞，因為消費者有知的權利，媒體不可以忽視讀者們的權利。媒體也應該用平衡尺度的報導技巧，直接或間接去釐清旅遊業所推出的產品，評估這些旅遊產品是不是達到起碼的消費水準？如果沒有達到，媒體應該用平衡方式來掀開不實之處。

三、多樣化旅遊媒體的大眾性功能

(一) 報紙

　　報紙是平面媒體的主流，也是最先和旅行業者接觸的傳媒。旅行業者透過報紙記者的採訪和撰寫，攝影記者的攝取精彩鏡頭，再由編輯的巧思下所安排出動人的版面，最後從高科技的印刷機印出，使得整個旅遊業者產品變成一份充實的包裝以獻給讀者。報紙有報導的權利，讀者有知的權利，如果雙方互動良好，報紙盡了責任，業者有了回饋，更滿足了消費大眾的需求。

　　報紙為了要滿足消費大眾了解更多國內外旅遊資訊，旅遊版也相繼問世，與讀者見面。旅遊版，可以說是報紙報導旅遊新聞最高升華。

(二) 雜誌

　　旅遊雜誌是隨著日益興盛的旅行業而誕生。由於旅遊國際化時尚形成，消費者不僅需要本國的旅遊資訊，同時也需要世界其它國家的旅遊相關資料。報紙的旅遊版再也不能滿足讀者的需要，雙周刊和月刊型的旅遊雜誌也就紛紛在世界各國出現。

　　旅遊雜誌出現的另外一個原因是，龐大的廣告市場在支持它們的營業開銷。有了固定的收入，旅遊雜誌的內容也朝著高水準的目標邁

進，而且也變成為一種重要的參考書籍。甚至還有讀者收藏雜誌內的照片，以作為日後出訪的指標。

(三) 廣播

在各類媒體中，廣播本來是最不適合旅行業宣傳的一種。因為它沒有文字的描述，也沒有圖片的穿插，完全靠主人的口才，為聽眾講和描述。若主持人口才不好或聽眾不專心，口頭報導旅遊節目的功能就完全失去。

不過，近十年來，廣播為了走專業化的路線，特別的旅遊節目也在特定電台中出現。它是為特定聽眾服務，而不是為一般大眾。

此類型特定旅遊節目的主持人，除了本身要有豐富的旅遊經歷外，也會常邀請特別的旅行業的知名人士來上節目，以為聽眾現場解答問題，提高收聽率和聽眾興趣。

■作者固定出席新加坡愛心電台節目，現場介紹台灣並接受CALL-IN，每周一次，長達三年之久（1998年～2001年）。

（四）電視

電視是文字、口傳和攝影的三位一體的最新的媒體。當電視出現之初，是屬於高消費階層的產品，尚未普遍化，而且尚在黑白階段，因而沒有引起旅遊市場的注意。電視業者本身，也沒有注意到旅遊市場。

電視和廣播一樣，都是在社會繁榮達到一定程度之後，特別的旅遊節目才相繼出現。等到專門製作特殊景點和奇風異俗的全球性電視頻道如國家地理頻道，和觀眾見面，才算是電視掌控了旅遊業市場，它也和旅行業密不可分。

透過電視介紹世界各地風光，變成了消費大眾獲取旅遊新知的最佳捷徑。

第三節 旅遊媒體的影響力

媒體的影響力應該是以正面為主，可是也不能否認它有負的一面。

媒體正面的影響是用正確的手法，將業者的產品誠實報導出來，這多屬新聞報導方式。但媒體也可以用特殊的報導方式去報導一則人情味濃厚、風景適宜的新聞，這種方式處理包括：

一、平面媒體

最好是用特寫的方法，用專欄方式刊登，且配合照片，以收吸引閱讀之效。

二、電子媒體

電視應盡量用優美畫面加上清晰的旁白，介紹景點。若是現場報導，則應先了解報導體裁，然後用有力的形容詞來配合畫面，以收多

樣一元之效。

媒體是由人經營的，凡為人，都會犯錯。如果是因為人為因素而變成負面報導時，業者有權去查證，然後視情節輕重再要求更正，補刊平衡新聞或透過法律途徑解決。業者要求媒體更正是迫不得已的做法，若屬無心之失，透過更正或補充正面新聞，以平衡負面所帶來的影響，對業者而言，尚可接受。若負面報導是故意或惡意的話，其對業者所造成的傷害，非更正或補充新聞可以彌補。當這種不幸的事情發生時，恐非透過法律途徑，無法獲得賠償，即使得到賠償，也非業者心願。

專欄

　　自地球村形成之後，沒有任何人與事可以自絕於媒體之外。不錯，有很多人因為「討厭」媒體，特別在自己休假的時候，挑選一個與媒體隔絕的地方「靜休」，讓耳根、眼睛清靜。不過，休假一過，又要和媒體接觸，與其不能逃避，何不以友善的態度相待，旅遊業當然不能例外。

　　常常看到媒體有關旅遊業的報導的新聞、特寫或廣播電視節目。有些內容相當精彩，有些內容平平，原因很簡單，前者和媒體互動良好，發揮了水乳交融的功能；後者則關係平平，沒有讓媒體發揮它的功能。

　　如何透體媒體的報導，以引起消費者的重視，應是一門相當有意思的課程，如何運用才能達到水乳交融的境界，媒體和業者都要好好切磋、琢磨。

第四節　旅行業者與新聞的相互關係

　　旅行業者與媒體的互動，前文已有論述。但是，旅行業者與新聞的相互關係是什麼，只有約略提到，本節的主要論述是，業者應該從每天不斷發生的新聞中，篩選與本身有關的新聞，從事最精準的分析，看看這些新聞對本身的利益和消費大眾利益有沒有發生直接影響，從而作最快的抉擇，以顯新聞本身的功能。

　　新聞有如情報，它的資訊是多方面的。新聞給予旅行業者的情報也是多方面的。就好像是一個情報分析專家一樣，有專業知識和善於判斷的人，可以從一件小小事件中，用鍥而不捨的精神，一直去追蹤，最後終發現驚天動地的大事，水門事件就是一個最好的例子。從事旅遊業的人士，也可以從新聞中找到本身需要的新聞，然後用最快的方式處理，讓本身代表的公司組織或消費大眾獲益。不過，能夠做出最快判斷的人不多，有如伯樂與千里馬，善於從新聞中獲得啟示的業者，有若鳳毛麟角。觸類旁通雖屬天賦，不過，能從「勤」這個字中下功夫，也可以獲得靈感，且會愈來愈多。

　　下舉幾個新聞的例子，如果讀者是業者，看看是否也能從新聞中得到靈感，以測試自己的反應力。

案例一

　　二〇〇四年二月九日，聯合報在A9話題版中刊則了一條圖文並茂的新聞，它是綜合外電報導。報導提及前蘇俄加盟，現在位居中亞細亞的回教古國吉爾吉茲坦（KYRGYZSTAN）是唐朝詩仙李白的出生地，換而言之，李白不是漢人而是胡人。根據歷史上若干考證，李白的母親是突厥人，李白也看得懂番書，從新聞報導中印證，李白不是漢人的考證，可以獲得確認。

　　李白是唐朝的一位傳奇人物，「李白斗酒詩百篇」的名句，讓許多吟詩品酒的後人為之仰慕不已。現在的中亞五國除吉爾吉茲坦外，還包括卡薩克斯坦（KAZAKHSTAN）、塔吉克斯坦（TAJIKISTAN）、烏茲別克斯坦（UZBEKISTAN）和土克曼尼斯坦（TURKMEN-NISTAN），都是唐代絲路所經之地。當蘇俄共黨帝國崩潰後，加盟國紛紛獨立，中亞五個古國，自然脫離蘇俄而自尋獨立；於是，古代絲路又變成現代旅遊的熱門路線。

　　李白不是漢人對旅遊族群而言，並不重要。不過，李白生前的時代背景，卻是一條走不完的歷史長廊。如果用現代的眼光去看過去的歷史，它自然而然變成一條豐富的旅遊路線。

　　因此，當一位旅行業者看到這則新聞之後，他應該去運用本身的想像力加上鮮豔彩色的歷史古蹟，去規劃一條「詩仙之旅」的詩情畫意旅遊路線給特定的旅遊族群。譬如說，讓吟詩作畫有興趣的人去享受一下李白的故居，從而獲得豐沛的靈感。或者是，李白的故居加上絲路，不也是一段英雄氣短，兒女情長的浪漫旅程嗎？對信奉回教的人而言，中亞五國是一塊清真寺數不盡的朝聖之地，尋回古代的回教文明，的確是一條吸引人的路線。即使不是回教徒，中亞五古國也是風景雄偉之地，浩瀚的黃沙加上直通天庭的伊塞克湖（註：位吉爾吉茲坦首都比斯凱克之東，是世界最大高山湖泊之一），再往上走就是天山，這條路線規劃出來，對運動、藝術交流或商務的人來講，不是很誘惑嗎？

　　一個旅遊從業人員應該學習的東西雖然很多，但最重要的一件事是，舉一反三，從新聞中找到新路線，給消費大眾增加選擇機會。

案例二

　　二○○四年二月二十一日，路透社引述「eJET旅遊危機管理公司」二十日提出一項新報告，列出全世界十大恐怖危機國家，並詳述危險原因，提醒國際商務遊客和旅遊團體注意日益升高的安全挑戰。

　　該公司這次提出的新名單中，全世界十大恐怖威脅國家英文字母排列依秩序是哥倫比亞（COLUMBIA）、印尼（INDONESIA）、以色列（ISRAEL）、肯亞（KENYA）、巴基斯坦（PAKISTAN）、菲律賓（THE PHILIPPINES）、俄羅斯（RUSSIA）、沙烏地阿拉伯（SAUDI ARABIA）、土耳其（TURKEY）及葉門（YEPMAN）。

　　eJET資深安全分析家莎拉史倫柯表示，新的名單和六個月前的舊名單略有不同。奈及利亞（NIGERIA）、西班牙（SPAIN）和泰國（THALAND）因採取反恐措施，已從名單上除名。取而代之的是巴基斯坦、沙烏地阿拉伯和土耳其。只要稍微注意新聞的人都知道，上述三國接二連三發生死傷數以百計的爆炸事件，恐怖氣氛迷漫全國，為了旅遊安全，因而把它們加進去。

　　現在問題來了，一位旅遊業者看到這一則的新聞之後，他的立即反應是什麼？敏銳的人，一定會先檢查本身工作的旅行社，看看有沒有為消費者安排到上述十國的遊程或者是商務旅行，如果有的話，就應該馬上處理，不應該等到消費者打電話或親自來問。立即的回應動作，是代表本身的效率和關懷顧客。效率和關懷是維持業務於不墜的兩大支柱。

　　看到新聞後的善後處理，可分幾個方向進行。首先，徵詢已付費的消費者，問問他們的意見。在徵詢的同時，自然是把目的地的狀況告知，並依據新聞的內容，給以分析。如果消費者是重要商務旅行，已訂的行程不能更改的話，身為一個旅行業者的工作者，有義務為他尋找安全可靠的路線前往目的地。同時也要安排機場接送並安全送達旅館，這是一種職業良心和職業道德。

　　其次，如果消費者是純觀光出遊的話，業者可以用婉轉的口吻建議改變行程，到其它安全地點旅遊。因為旅遊的安全往往是比玩的目的更重要的。萬一消費者不願改變目的地的話，也可以好言相勸，可否延期，以待時局安定之後再出訪。

　　一位旅行業的從業員，絕對不可以用冷漠的心態去處理上述問

題。常常碰到一些急燥而無耐心的旅行從業人員，每當問題來臨時，都用敷衍塞責的態度去對待顧客，為自己立場考慮，而不是為顧客考慮。所謂為自己考慮，就是省事，既然訂金或全部費用都收取，不願退款而隨便應付，這不是旅行從業人員應有的態度。業者永遠事事為顧客設想為優先。

最後，當這則新聞出現之後，業者應該立即把旅遊節目或路線調整。把上述危險十國的旅程主動從銷售網中撤除，等到危險訊號撤除之後，再重新安排。雖然，這樣的「手術」可能會繁雜，但安全總比大意好。再者，信譽往往是建立在安全上。

案例三

二〇〇四年一月一日蘋果日報在國際新聞版內刊登了一則歐新社的新聞，報導提及二〇〇四歐洲文化之都的地點選擇法國的麗里（LILLE）和義大利的幾諾瓦（GENOVA），選中的主要原因是，這兩個城都是以往的工業名城，均有獨特的歷史與文化特質，但是經過時代的蛻變，上述西城的過往光華不再，代之而起的則是到處充滿驚奇的文化活力，因而也獲得歐盟諸國的認同，選出上述兩城為的二〇〇四年歐洲文化之都。

對從事旅遊業的人而言，這是一條上好的「黃金路線」，也是一個「黃金機會」，應該立即詳加規劃，其步驟可分下列諸項：

首先是時效。當業者看到這條新聞之後，應該用最快的速度去了解麗里和幾諾亞兩城的背景，找出它們對國內觀光客的最大吸引力所在，然後仔細規劃，透過傳媒，將吸引人的規劃推出，讓消費大眾在看到新聞後就能了解有業者已在規劃。在資訊爆炸的今日，分秒必爭，即可立判輸贏。早一步安排，就能早一步爭取消費大眾。

其次是華實的路線。華而不實固然不足取，實而不華也折損了本身的宣傳優勢。因此，華實的觀光路線是當今最具競爭力的路線。法國麗里城以前是法國的工業城，現在卻「變臉」而成為活潑、有趣和

有生命力的現代風格化城市，不但投合一般人，更投合年輕人的口味。麗里城原有的廢棄工廠和老舊建築也有了新生命，成為全新的藝術村。義大利的幾諾瓦城原是文藝復興時期的重要海岸城市，因此文化之都的活動主題定位為「航行」。再加上重修的市況，走在石板路上，彷彿走入時光隧道，體驗幾諾瓦的中古全盛時代的風華。有了兩城特殊的「變臉」背景，華實的路線，絕對是一條吸引遊客的路線。

最後，目前台灣也贊成重溫古老市鎮的風華，許多舊鎮翻新的工程，也如火如荼展開。在台灣古老市鎮「變臉」工程進行的同時，剛好麗里城和幾諾瓦城相繼「變臉」成功，站在「它山之石可以攻錯」的立場，業者如果能從這個角度去安排路線，相信也可收到共鳴。

案例四

二〇〇四年二月二十六日民生報文化新聞版刊登了一條新聞報導指出，在日本已舉辦二十二年有九十三場演出的流動式觀光劇場「杜之賑」，首度海外公演，和台灣唯一的文化觀光劇場「台北戲棚」合作，二月二十八、二十九兩天，在台北新舞台舉辦四場跨國越界的演出。旅日紅星翁倩玉受邀擔任主持人和表演佳賓，已吸引約三千位日本觀光客來台旅遊兼觀賞表演。可惜的是，這次演出不開放，以日本觀光客為對象。

一個旅行業者和一般消費大眾看到這條新聞會有什麼樣的反應？一個盡責和有生意頭腦的人，他一定會把這條新聞界定為開拓新路線的索引。對「杜之賑」之興趣的消費大眾也一定會透過旅行業者的探詢，了解有沒有專門前往日本觀看「杜之賑」表演的路線。當業者和旅遊消費大眾的焦點吻合時，所代表的意義是生意的路線是正確的，也是一種自我努力的肯定。

眾所周知，「杜之賑」是指「熱鬧的祭神慶典」。日本各地都有神社舉辦的敬神、謝神祭典，將含地方色彩的音樂或舞蹈穿插其中，日本各地舉辦吸引不少觀光客。國內老一輩的人對過去日本文化有一

種懷念；新一代的人，卻是不折不扣的「哈日族」。旅行業者若能把握這兩條脈動，用「杜之賑」之旅和觀光旅遊合而為一，主動出擊，絕對是富有號召力的。

在琉球，每次演出「杜之賑」都能吸引上萬觀光客。文化藝術推廣觀光，已是二十一世紀的時尚。誠如本書第二章所言，如果沒有過去的多元文化，就不會有今日的豐富旅遊文化。「杜之賑」之旅遊路線，是旅遊文化的一個最佳例證。明乎此，業者自然可以舉一反三，安排更多的觀光旅遊路線。

案例五

二〇〇四年二月二十八日民生報戶外旅遊版中刊登了一則新聞，報導提及「冷山」（COLD MOUNTAIN）這部電影的取景，幾乎都是在羅馬尼亞東南的山間和森林拍攝，透過電影和傳媒的報導，羅馬尼亞在一夕之間，變成「冷山」實地觀光的好賣點。

羅馬尼亞在一九八九年推翻共黨政權之後，在上個世紀的九十年代也開始著眼於觀光金圓的收入。除了據有歷史意義的「吸血殭屍」故居被炒熱為觀光景點之外，現在的「冷山」也「拔刀相助」，為羅馬尼亞的觀光開創另一個生機。

羅馬尼亞政府的觀光推動者的腦筋，也許還沒有英國和紐西蘭兩國的人員那麼快，因為他們是把「哈利波特」和「魔戒」這兩部電影列為本國觀光景點。英國旅遊局把哈利波特在英國的發生的地點串連而成哈利波特觀光路線圖，立刻成立熱門路線。紐西蘭觀光部也刊印魔戒在紐西蘭拍攝的實地景點，有系列刊出並配以豐富的圖與文，向海外推銷，立刻洛陽紙貴。紐航也將魔戒的精彩鏡頭，用圖片方式印製在紐航的機身上，透過紐航的路線，向海外宣揚。

羅馬尼亞的官員的反應不夠快，可能其來有自，多多少少與共黨保守的官僚制度有關。但是，一個從事旅遊促銷的業者，卻不容有這種反應遲鈍的心態存在。因此，「冷山」這部電影入圍金像獎七項提

名之後，其拍攝電影的背景，周圍的風光及其電影故事進行時的路線都應該及時推出，配合國際新聞造勢，早著先鞭，從而獲利。

　　從事新聞教育的人士常說，今天的新聞，就是明天的歷史，用以規勸讀新聞的學子，不但要重視新聞的時效性，也要注意其本身對報導的責任感，因為要對歷史負責。同樣的，對一個行遊業者而言，今天的新聞，就是旅行業明天的生機，萬萬不可因忽略而錯失本身的生機。

 第七章
旅遊新聞報導

第一節　旅遊新聞的寫作技巧及報導方式

　　旅遊新聞和其它新聞一樣，其所報導的方式與技巧，並無任何不同之處。但是，旅遊是屬軟性的新聞，在辭彙和語句上，應盡量避免苦澀難懂的字眼，讓讀者失去閱讀興趣。

一、旅遊新聞最普通的寫作技巧

(一) 掌握重點

　　一件事情的發生，總會有輕、重情節。新聞寫作不是故事敘述，因此，開門見山，就要把重點挑出來寫，以吸引讀者的興趣，讓讀者非看下去不可。

(二) 要有說服力

　　新聞寫作者有如律師或主控官，讀者有如陪審團，新聞內容有如報告，當新聞記者把一件事情報導出來之後，不管是正面或負面，都要面對讀者的檢視，然後用給予評定結果。而廣告客戶則是法官，因為好的報導，會為媒體帶來正面影響，正分愈多，廣告自然也愈多；反之亦然。

(三) 口語化

　　如前文所述，旅遊屬軟性新聞，不論是寫或說，都要口語化。動筆時，要有行雲流水般手法，把新聞報導出來。如果是用口說時，愈是妙語如珠的說詞，愈能引起共鳴。口語化是決定一條旅遊新聞受不受到重視的先決條件。

(四) 公平客觀

　　新聞報導並非社論文章，絕對要公平客觀。絕對不可以把個人的

情緒反應，摻雜在新聞報導之內，更不可以用新聞來作爲一種牟取私利或報復的工具。旅遊新聞因牽涉到讀者的本身的興趣，因此，寫作者絕不能以一己之喜好或偏見，來誤導讀者，讓消費大眾吃虧上當。

二、旅遊新聞報導方式

(一) 一般性新聞

這種報導是以短的新聞爲主體，只需把一件事情的發生經過報導出來即可。這類新聞多屬重要的旅行會議或展銷會前的預發新聞等。寫作不需過長，前後有交待，來龍去脈說清楚即可。

(二) 解釋性新聞

這種新聞手法多用於複雜性的新聞，最爲適當不過。同爲它是涉及多重性的發展，用簡單的新聞報導只能收到見樹不見林的淺顯效果，沒有辦法達到目的。解釋性的新聞，望文生義，就是要把複雜性的事件，用解剖的手術方法，來把事情的前因後果講明白。譬如說，今年是溫泉年，報導溫泉年的來身事件，可用一般性新聞處理。可是，由溫泉衍生出來其它相關事物，就需要用解釋性的手法向消費大家解說清楚了！

(三) 深度報導

這種方式，又比解釋性高出一個層次。它和研究分析報告類似，只不過是用活潑，簡練的文字表達出來罷了！這類報導多用於調查型態的新聞上。譬如說，峇里島因爆炸事件而讓遊客大幅減少，在寫深度報導的時候，就不能用簡敘述方式，也不能用解釋性的方式，要用調查手法來把這件事的來龍去脈，向讀者、社會大眾，特別是旅行業者，說清楚，講明白，讓消費者和業者在往後安排旅程時有心理準備。

（四）獨家報導

一個從事新聞工作的人，追求獨家報導，應該是他最大目標。獨家報導不但能讓個人的聲譽提高，也讓其服務的新聞單位獲得讀者肯定，獨家新聞愈多，新聞單位的社會地位愈穩固。

不過，當新聞從業人員在處理獨家新聞時，應該牢記下面三個原則：

1.新聞的可靠性

獨家新聞和獨家謊言只不過是一線之隔，在追求獨家新聞的同時，也要注意它的正確性。

2.新聞的影響性

如果一條新聞對社會大眾帶來負面的影響力要比正面影響來得大，而且具有破壞力的話，那麼寧可不要獨家，也不能讓社會受到衝擊。

3.新聞的來源

新聞的來源是取得獨家的唯一途徑。因此，在取得來源過程中，首先要顧慮的是，它是否正確？另外，它是否是利用媒體為餌，以逐其利？最後，應該顧慮它是否有一種特定的負面目的，企圖透過媒體而施以報復。

◯第二節　平面媒體報導

一般而言，平面媒體報導的種類可分為：

一、報紙寫作

報紙寫作的最大障礙是：時間永遠是不夠的。因此，一個從事旅遊新聞報導的人，他應該注重報社的截稿時間。再好的新聞如果錯過截稿時間，那麼它如同廢紙，一點用處都沒有。

報紙寫作的另一特點是，應該用倒寶塔式方法，先把最重要的內容寫在最前面，依此類推，愈往後愈不重要，讓編輯在處理新聞時有尺度可拿捏。

報紙寫作要注意5W和1H：人（WHO）、地（WHERE）、時（WHEN）、誰（WHOM）、為什麼（WHY）及如何（HOW）。只要把這六因素交待清楚，新聞的目的也達到了。

報紙新聞當然也要講求技巧，除文字練達之外，旅遊新聞還要特別注重形容詞，優美的形容詞可以增加說服力。

二、雜誌寫作

雜誌寫作的最大好處是，不受每天截稿的限制。寫作人可以利用充裕的時間來報導一個完整的故事。雜誌對寫作的要求非常嚴格。除了練達之外，高度的文字修養也是必備的條件。在選字譴詞時，用過於深奧的字彙固然不對，但太過粗糙的文字，反而有失格調。

旅遊雜誌的報導，最好採取一些懸疑性的技巧，用氣氛來吸引讀者，以收最佳效果。旅遊雜誌也需風格一流的圖片相配合，圖片有若綠葉，再美的牡丹若失綠葉扶持，也會失去不少特質，旅遊文章也是一樣。從事旅遊寫作的人，最好也是一個優秀的攝影記者，透過自己寫作和拍攝圖片的報導，會使文章顯得更有生命力。

三、自由作家

在旅遊寫作的範疇裡，出自自由作家手筆的報導特別多，很多自由作者都是遊遍千山萬水的人。因此，旅遊報導界很需要這種人為他們寫文章。

一般而言，自由作家是按稿論酬；但特殊的報導，則是簽合約方式計算，以示相互尊重。一個從事自由寫作的旅遊報導者，本身也應該是一個優秀的攝影記者。照相機要隨身攜帶，準備在任何情況下，都不會錯過剎那間的精彩鏡頭。因為文字可以利用大腦的記憶而事後補述，鏡頭一旦錯過之後，永遠再也捕捉不到。

第三節　電子媒體報導

電子媒體報導的焦點如下：

一、現場報導

不論廣播或電視，現場報導是電子媒體的最大特色。廣播要靠記者對現場的生動描述，以贏得收聽效果。電視現場除了口頭描述外，加上攝影機的現場拍攝，實地配上記者聲音，比廣播更加生動，把畫面透過螢光幕呈現給觀眾。電視將活的景象傳入眼簾，也成為旅遊業者最喜愛的推廣工具。

現場報導最要注意的是，了解現場和掌握現場。換言之，採訪之前要先做好準備功夫，一到現場之後，就可以馬上進入情況，順利將新聞採訪回來。電視時間是昂貴的，沒有做過事前的研究，到了現場會有摸不著頭緒的感覺。對媒體、業者和採訪報導人而言，都是一種實質上的浪費。

二、現場報導和新聞播報合連線

這種方式是以巨大的活動或者是特定狀況為主。譬如說，全國或國際性的旅遊會議開幕，應邀演講的貴賓是重量級人物，在這種情況之下，現場的記者在和新聞室的主播人採連線方式作業，將整個活動完整播出。

有些時候，現場記者在採訪突發性的事件時，為了爭取時效，現場記者可用衛星將實況傳回，以第一時間將發生的事故傳送播出。

處理這些狀況的記者與主播，均應該是經驗老到的新聞從業人員，否則，很難掌控局面。

三、新聞節目剪輯室

電視新聞除了現場播出之外，新聞節目剪輯室十分重要，尤其是涉及旅遊節目，因為它到底和新聞不太相同，沒有時效的壓迫感，播出的節目多經剪輯室修正後播出。剪輯室有如平面媒體報紙的編輯室，好的新聞要有好的編輯，電視新聞的剪輯也是同樣重要。

旅遊節目講求質，而不講求速。因此，在剪輯的時候要把握這個重點，慢工出細活才是剪輯的重點所在。再者，觀光節目是一種美的反映，沒有美的節目呈現，就會遜色不少了！

四、團隊

團隊是指記者、主持人、播報人、旁白、攝影和剪輯等各組人員通力合作的總體表現。電子新聞和平面新聞不同，前者不能單打獨鬥，後者靠個人的能力即可完成任務。當一個電視旅遊節目在籌劃之初，就要有團隊的觀念，任務分工十分重要。若是分工不均，廢時失事的狀況就會出現。電視旅遊節目者不能準時按約播出，其所造成的損失，整個團隊就難辭其咎了。團隊在電子媒體中是極為重要角色，不可忽略。

　　電子旅遊新聞的報導和一般新聞報導的最大不同是，前者沒有時效的壓縮，後者則常為時間不夠所困。因此，電子旅遊新聞不但要有可聽性和可看性，最重要的是，有如慢工出細活的精緻好菜，讓人百吃不厭。
電子旅遊新聞不要怕多用形容詞，在實地報導用詞上，如果很巧妙的配上形容詞，常可收牡丹綠葉之效。

　　一個從事電子旅遊新聞報導的工作者，如果能出口有如寫散文的技巧再配上新聞角度的取景，那麼，一定會是一段可聽、可看性極高的創作。很多電子旅遊記者都犯了一個毛病，一天到晚以為自己是在搶新聞，常常不去發掘報導的深度。要知道，電子旅遊新聞有若一個萬花筒，圖案雖多，能吸引人的圖案不多。從事電子旅遊新聞的工作，也應了解其中的訣竅。

第八章
旅遊媒體的安排

　　旅遊版和旅遊節目是平面與電子媒體對報導旅遊節目的升華。隨著經濟全球性繁榮和交通網路迅速發展，世界旅遊人口急速成長。閱讀旅遊資訊變成日常生活不可或缺的一部分。於是，簡單的旅遊新聞或幾分鐘的電視廣播介紹的旅遊景點，都不能滿足活在資訊爆炸時代的消費大眾，旅遊版、旅遊雜誌和電子媒體的深度旅遊節目，也因而和消費大眾見面。

第一節　平面媒體

一、旅遊版

　　如何把旅遊版編好，是一個輕鬆而又嚴肅的課題，旅遊新聞均以輕鬆可讀性為主，但在做編排的時候，不能因輕鬆而流入庸俗，報紙的風格一定要注意，保持風格就是一個沒有討價還價餘地的嚴肅課題。以下是各類新聞編排的要點：

(一) 注意頭條新聞

　　一版的頭條新聞選擇非常重要，因為它是這個版面的代表。空洞的新聞固然上不了頭條，宣傳味濃厚的新聞也不宜安排在頭條的地位上，因為容易踏到為人宣傳的地雷。

　　旅遊業的新聞有一個重大特色，本身有宣傳的意味在內，而且也會牽涉到商業關係。因此，撰寫的時候一定注意到平衡，而編輯是最後的把門人，不可疏忽。

(二) 專欄新聞

　　專欄新聞是一個版面的靈魂，因為重要性並不下於頭條新聞，有些時候，專欄新聞的內容，其可讀性，尤甚於頭條之上。專欄新聞也有配合對政策性解釋的作用，因為新聞以客觀為主，不能用太多的解

釋詞句，只能利用專欄來配合，故而專欄可決定一個版面的好壞。

（三）圖片

旅遊版的圖片十分重要，圖片可以幫助不喜歡閱讀文章的讀者來了解新聞的內容，因為圖片說明是最好的說明。旅遊版沒有好的圖片來配合，即使有最好的新聞故事，也只可能算是一半的成功。

（四）一般新聞

旅遊版不能沒有一般新聞來配合。一般新聞雖是陪襯，但不能沒有，就好像是一部電影，不能沒有配角，也不能沒有普通演員。所以，一般新聞的處理不能掉以輕心。

（五）廣告

廣告是媒體的生命泉源，不能沒有。但在廣告和新聞版面同時出現時，就要注意廣告對新聞的衝擊力和對消費大眾的說服力。

旅遊版的廣告內容，自然要和旅遊有關，若把風馬牛不相干的廣告和旅遊版排在一起，會引起排斥效應，失去了讀者的興趣，也失去消費者對廣告的信心。

二、旅遊雜誌

旅遊雜誌是彌補報紙旅遊版不足而產生的另類觀光資訊。也可以說是特定對象的特殊服務資訊。對旅遊者來說，只有旅遊雜誌才能滿足他們的需求。旅遊雜誌能編排新穎的旅遊節目來吸引消費大眾。

旅遊雜誌的編排、寫作和報紙的報導大致相同，因為都是提供旅遊資訊給讀者和一般消費大眾。不過，在做法上，卻相去甚遠，其最大差異處如下：

（一）專文廣告溶合版

這是旅遊雜誌的最大特色。所謂溶合版，其意是說，把相關廣告和文字照片集中在某幾頁內刊出。譬如說，法國國家旅遊局與某旅遊

雜誌簽約，購買該雜誌若干版面，刊登專文與照片以介紹法國景觀。在此同時，國家旅遊局可以透過其管道，向國內旅遊業尋求廣告支援，以便日後付給旅遊雜誌。至於專文和照片的安排，則由旅遊雜誌負責。溶合版刊登後，讀者可以看到文字報導、照片拍攝以及相關廣告如航空公司、旅館、購物與文化藝術演出團體等。溶合版是一種非常適合的安排，報紙幾乎沒有辦法可以辦到。

（二）專頁報導

專頁報導和溶合版不同。前者沒有嚴格確定頁數，視故事長短而論；後者則受合約限制。

專頁報導通常是以一個故事為主。不一定要有廣告配合，但生動的照片一定要和文字同時刊出，以收圖文並茂之效。

專頁報導的執筆人，不一定限於雜誌本身雇用的專業人士，但一定要有優秀的寫作技巧，且熟悉觀光採訪地點，具備豐富的旅遊經驗，寫出來的文章自然別具一格，吸引讀者注意。

專頁負責人可以和雜誌簽約，定其供稿，這類作者的稿費必定很高，因為他們以此為職業。

（三）記者報導

每一家旅遊雜誌都會雇用專職記者，從事一般採訪報導工作。但是他們的寫作技巧，一定要在水準以上，因為雜誌的專案報導，是需要他們去獨立完成的。譬如說，旅遊雜誌受某旅行社之邀約，為他們撰寫一份專案促銷的國外景點報導。當雜誌的推銷部門正式取得合約後，記者就要獨立出外作戰，同時還要擔任拍攝的任務。站在雜誌社的立場，節省人事開支，應是節流的第一個關卡，若記者不能單獨完成任務，是不夠資格出任旅遊雜誌記者工作的。

（四）自由撰稿人

自由撰稿人是旅遊寫作報導中最常見的一種職業。顧名思義，他不受任何合約的約束，以本身旅遊經歷及所見所聞撰寫旅遊文章，隨

意投稿到有名的旅遊雜誌上。自由撰稿人本身應具備下列特質：

　　1.熟練的文字和撰寫技巧，也是一名專業攝影師。

　　2.廣闊的旅遊界人脈，知名度高，寫作專業受肯定。

　　3.個人旅遊資歷完整。

　　4.了解讀者的需要，適時提供資訊。

　　平面媒體報紙的旅遊版和旅遊雜誌，對提升旅遊的品質，有著不可磨滅的貢獻。旅遊消費大眾獲得它們提供的及時資訊，讓他們大開眼界。隨著閱讀人口的增加，在在都和媒體發生密不可分的關係。同樣的道理，消費人士水準提高，也鞭策了旅遊媒體的工作者，讓他督促自己，維持最高的水準，服務旅遊界。這是一種雙贏的功效。

◯ 第二節　電視旅遊節目

　　透過電視製作的旅遊節目，是旅遊推廣的一大進步。因為觀眾可以直接欣賞旅遊景點，不再需要看照片和文字來建構想像空間。不過，電視也有它的缺點，費用較昂貴，一般旅行業者都不太可能獨家承受經費。但是，以下的情況可以說是例外。

一、國家旅遊局製作

　　國家旅遊局有龐大的經費，為了要推廣本國的觀光景點以吸引國外遊客，國家旅遊局會向推廣定點的國家電視台購買時段，播放自己拍攝的影片，從事推銷。

　　國家旅遊局也會與指定國的指定電視台簽約，由電視台派員前來推銷國拍攝觀光節目，隨團來的電視主持人在現場負責介紹景觀。等到整個節目製作完事之後，回到本身電視台經過細密手法剪輯，然後在購買的時段內播出。

二、特殊頻道

此類頻道如國家地理頻道和DISCOVERY頻道，都是特殊頻道，自己製作節目在本身頻道內播出。這些頻道以專業取勝，很受當地觀眾歡迎。上述兩特殊頻道，偶而也會和國家旅遊局簽約，製作特別節目放映，吸引觀眾。

三、業者提供

這是指特殊的例子。譬如說，甲旅行社要推出專案，特別介紹某國地方的景點，業者可以透過商業供應商提供贊助廣告，從廣告費中抵銷開支，可以尋求國家旅遊局的贊助。

業者提供的電視推廣節目的最大好處是，絕對是高品質的節目，在節目製作前已有深思熟慮。因為業者是從商務著眼，不賺錢的事絕對不做。

電視，使旅遊推廣帶動得活潑，讓消費大眾受益匪淺。

　　印刷媒體的旅遊版和電子媒體的旅遊節目，都是在觀光人口大幅而又快速成長之後的「特別服務」。既然是「特別服務」，一點都馬虎不得。

　　印刷媒體的旅遊版在寫作和編排方面，都要秉持著一個「打贏讀者」的目的。何謂「打贏讀者」？其意是說，即使是一個很多經驗的讀者看完報導之後，也不得不拍案叫好。報導的內容，如果是他從來沒有去過的，那麼，他一定會非去不可；如果是他已經去過的，讓他會在看完報導之後，想起一些他所遺漏的景點，而興起再度旅遊之念頭。如果這個目的達到的話，應該可以得滿分了。

　　印刷媒體如此，電子媒體又何獨不然？

第九章
旅遊促銷新聞

　　旅遊促銷新聞寫作，是一門易懂難精的課程。每一個大學畢業生，只要稍為受過訓練，都會寫一條新聞。但是，新聞寫出來之後會不會受媒體採用，卻是一門天大學問。為什麼？因為媒體本身就是以寫而專長的，促銷新聞如果寫得不夠水準，如何會受人採用？

第一節　旅遊促銷新聞的原則

　　旅遊促銷新聞寫作應該把握下列六個原則：

一、為誰而寫（WHO）

　　執筆開始，即應注意這條新聞是為誰而寫的。一定要清楚牢記，它是為媒體而寫，因此，它的內容要充實，不能華而不實。在寫作的時候，也要顧慮到媒體的立場，不能只顧本身推銷的立場，而忘記了媒體面對社會大眾的考量。要特別注意媒體保有最後的刪改權。因此，在寫的時候，一定要將媒體需要知道的重點置於文稿的開端，讓編輯看了之後，立刻會把注意力集中到整條新聞上。引不起編輯注意力的推廣新聞，是一條最失敗的新聞。

二、為什麼要寫（WHY）

1.因為是本身的職責：促銷新聞是旅行業者工作的重要一環，懂得促銷的人，一定也是懂得寫作的人。這是他的基本職責所在。
2.配合本身的業務需要：譬如說，某大旅行社要舉辦一場規模龐大的促銷會，為了要引起大家的重視，一定要透過媒體的傳播力量，把這件事傳遞出去，以期獲得最好的回應。

三、何時要寫（WHEN）

時間性非常重要。可分以下列三個步驟：

1. 譬如說，旅展開始前三周，可以用一般促銷方式的手法，將旅展的預發情況，傳播出去。
2. 旅展將要舉辦前五天，可以用較為細緻的手法，把旅展的來龍去脈，清晰交待清楚，以吸引大家注意。
3. 旅展開展前一天，用畫龍點睛的筆調，將一件立即發生的事，奇妙的表達出來，讓消費大眾知道，如果忽略而不去參觀，將是一件無法彌補的損失。

四、何地而寫（WHERE）

可分三種狀況說明：

1. 現場提供資料給媒體，讓他們進入狀況。譬如說，提供入場人口統計數字、銷售情況、有無意外狀況等。
2. 現場提供快訊給現場觀眾，這是一種緊迫式的寫作，不需要把經過詳細描述，只要把結果很快的報導出來。
3. 現場提供最佳人選，接受媒體訪問。在訪問同時，本身也需要立即進入情況，並將現場訪問摘錄，分發給沒有親臨採訪的媒體。

五、是誰在寫及寫的是誰（WHOM）

在諸項寫作中，這是一項最不容易扮好的角色。因為撰稿的人，常忘記自己的角色，以致賓主易位，其結果不是前功盡棄，就是績效不彰。因此，在寫一則推廣新聞的時候，一定要注意到以下四個關鍵：

1. 寫作人是為促銷而寫的人，他不是媒體人。
2. 寫作人要通盤了解全局，摘菁去腐。

3. 寫作人要懂得媒體和讀者的心理，了解他們要的是什麼，不要
的是什麼。

4. 寫作人要懂得輕鬆才是旅遊新聞重點所在，不能用寫政治新聞
的口吻來寫旅遊新聞。

六、如何而寫（HOW）

在了解前述五個重點之後，如何寫一則旅遊促銷新聞就顯得非常
容易了。旅遊促銷新聞永遠是屬於人情味和趣味新聞欄內的，強硬的
文字不但會把旅遊新聞的特色破壞，而且不易被媒體引用。促銷新聞
一旦被媒體拋棄，整個作業計畫就等於是失敗了一半。這是一個十分
重要的守則，不能馬虎。試想，整個龐大計畫受到一則不成功的促銷
新聞而破壞，這個責任能擔當得起嗎？

第二節　電視旅遊促銷節目的要素

電視旅遊促銷節目的製作，通常決定於下面四個要素：主題、對
象、市場和收視率。節目的製作涉及到龐大的預算和人力動員甚多，
推出之前，如果不能有精密的計算，絕對不能草率推出，否則推出後
果堪虞。現在談談此四項要素。

一、主題

一個電視節目，特別是旅遊節目，不能沒有主題，因為主題是節
目的靈魂，缺少了它，節目沒有生氣，自然就不能引起觀眾共鳴。何
謂主題，下面將由三個角度分析：

（一）從旅行業的角度來看

它應該是一種新開闢的產品，等著去推銷，以便招徠顧客。

（二）從國家旅遊局的角度來看

它應該是代表旅遊局的一個新形象，或者是一個新的國家景點，或者是一個超大型的國際嘉年華會，透過無遠弗屆的電波，推向國內與海外。

（三）從涉及旅遊相關事業的角度來看

它是一個新鮮嘗試，讓消費者從螢光幕中，看到一件沒有接觸過的新鮮東西，啟發出接觸的慾望。

二、對象

望文生義，當然是指常看電視的消費大眾。但是，以旅遊節目而言，它的對象可分為：

1.合家歡的旅遊節目。

2.青少年的旅遊節目。

3.情侶的旅遊節目。

4.冒險和環保型態的旅遊節目。

5.銀髮族的旅遊節目。

從上述五大類中，當然可以再細分，但在電視的分類中，不能過於太細，精密的分組，不易取得突破性效果。

三、市場

市場決定一切，是電視節目能播多久的金科玉律。除非不想經營或不靠市場維生的電視台，不然的話，沒有一家電視台可以不受市場的約束。不過，旅遊性的電視節目，似乎不受這條定律約束。其原因如下所述：

1.業者自己主動提供金錢購買時段，業者自己是買下某一時段的老闆。播映內容由他決定，成敗自己負責。

2.業者了解本身市場的動態，隨時調節。

3.收視率：收視率和市場法則有密不可分的關係。當旅行業者購買電視台播映節目時，有三項因素要顧慮：

(1) 時段：時段與節目內容是一體兩面。錯亂的時段播出錯亂的節目是不可饒恕的。譬如說，適合銀髮族的旅遊節目卻在兒童時間播出，就顯得格格不入了！

(2) 節目的長度，也決定節目的成效。十分鐘的節目，不能拖到二十分鐘，反之亦同。

(3) 主持人：主持人的素質應是決定節目收視率高低的指標。

　　記得在新加坡的時候，有一次參加旅行業主辦的促銷研討會。從事促銷的人都承認，他們的最弱一環是，不知道用什麼樣的角度去寫一則好的促銷新聞？什麼叫好的促銷新聞？其實很簡單，媒體都刊登或引用業者發布的新聞，就是好的促銷新聞。驗證的單位是媒體，而不是業者的本身。

　　促銷新聞刊登頻率的多寡，除了旅行業者的產品本身是「好料」之外，還要視業者和媒體之間平時有沒有良好的互動關係。說明白一點，促銷新聞並不是非登不可的重大新聞，友誼的情分有時會對促銷新聞刊登率有正面的幫助。

　　這是作者給新加坡業者們的經驗參考。此間業者不妨細琢。

第十章
媒體邀訪：一般性

不論是旅行業者或國家旅遊局，它們的重要工作之一，就是要邀請媒體參訪。愈能和媒體維繫良好的關係，就愈能讓產品和景點有曝光的機會。處在一個資訊爆炸的時代裡，沒有任何一個行業是能和媒體隔絕關係而獨自生存的；相同的理由，媒體也需要充分掌握資訊來源，以滿足消費大眾求知的需要。在共生需要的情況下，媒體邀訪變成不可或缺的一環。

第一節　前置作業

現在談談媒體邀訪的幾個基本觀念。

一、為什麼要邀請媒體訪問

媒體是大眾的觸媒劑。在一個新的複雜的產品問世或新的觀光景點成立，而無法用解說的簡單方式來向媒體說明時，就需邀請媒體派出記者親自採訪。業者應派數人在現場負責向媒體解說，並親自解答問題。讓媒體清楚了解狀況，才能寫出吸引而又動人的報導，這是邀訪的主要原因。

二、如何邀請媒體

邀請，是一種藝術，尤其是邀請媒體，馬虎不得。因為媒體人本身，就是一個挑剔的動物，任何事物都是為找碴而出發。萬一處理不當，則會前功盡棄，失去邀訪的原義。邀訪可分下列四步驟：

(一) 擬訂邀請名單

邀請計畫執行之前，先要決定接受邀訪者的名單，並且要先和他們聯繫，告訴邀請的目的和採訪的內容。擬訂名單之初，不妨先臚列多名邀訪人，因為媒體都是忙碌的，有些人不一定能夠執行採訪任務。一般而言，若想邀請十二位媒體工作者，不妨列出十四位到十六

位,以作彈性安排。

(二) 媒體的信用度和知名度

邀請是一項很慎重的工作。受邀人本身的信譽和他們代表的機構的知名度,都要列入優先考慮,寧缺毋濫是首要考量。常常聽到和看到一些國家旅遊局的人抱怨說,善意的邀訪變成不愉快的結局。查其主因,不外是劣幣除良幣,邀訪時沒有注意到受邀者的背景,以致問題發生而無法彌補。潔身自愛的媒體人和他們代表的機構,是不願意同流合污的。

(三) 安排訪問行程

這是邀訪的最重要一環。整個行程要充滿活力和刺激,且有多重項目可以讓受訪者回到原工作崗位後有所發揮。枯燥的行程容易產生錯誤報導的後果,也會給受邀人有浪費時間的感覺。

一般而言,邀訪行程以限定在一個之內為宜。最好是周日至周五,避開周末的人潮,讓媒體人能夠仔細觀察內容和景點。他們不是純觀光客,絕對不能用到此一遊和拍照留念的心態來接待他們。

(四) 尋求贊助單位

媒體的邀訪是持繼不斷的,因此,它要有贊助單位,共襄盛舉。這種做法,不但可以減輕單一機構的負擔,同時也相對增加邀訪的採訪層面。多元化的訪問,提高了可讀性,是目前邀訪的模式。

第二節 後續事宜

一、事後追蹤

　　邀訪結束之後，接著下來的就是追蹤，驗收成果。有一些媒體，特別是採訪旅遊新聞的記者，因為他們有太多的邀訪，忙碌的行程過後，延誤撰寫新聞故事的事情，在所難免。因此，事後的追蹤，就是一項非常吃重的工作，也是很重要的工作。處理追蹤專案時，有兩項重點要注意：

（一）事前約定

　　媒體在接受邀請前，都有一條不成文的規定，意思是說，只有道義的承諾，沒有非報導不可的義務。任何媒體機構和其屬下的工作者，在他們答應邀訪之前，都會事先告知，以免事後發生不必要的誤會。因此，邀請的單位就要特別注意，盡量把這種事情發生的機率減至最低點。

　　邀請單位可從採訪節目的安排、接待人員的態度，以及事後的見報率，就可以了解這次邀訪是否做得很成功。除此之外，繼續溝通也很重要，不要用一分為二的判斷方式去處理沒有回應的媒體，感情的建立應該是持續性的。即使事前有約定，而媒體沒有履約，也不應為一次爽約而產生不必要的誤會。持續維持良好關係，才可以互動不斷。

（二）效果回應

　　業者對邀訪過後的效果回應，可以用以下幾種方式測驗：

1.閱讀率

　　一份媒體，不論是報紙或周刊，都會有公信的閱讀率，也就是一

般常提到的ABC。當業者邀請媒體，或者是媒體直接和業者接觸，ABC是一項非常可靠的正字標記。業者和媒體互相建立信任機制之初，都是以ABC爲準。

2.回郵率

當業者和媒體透過ABC機制建立互信後，邀請媒體訪問的工作接踵而至。媒體的ABC比率雖然很高，但並不能保證專訪的旅遊作品會得到大眾回應。則回郵率就是作品回應的最好說明。回郵率高，自然表示邀訪寫作成功，反之亦同。

甚麼叫回郵率呢？簡單的說，媒體在刊登專訪的同時，業者提供專訪內容的相關謎題，讓讀者看過文章之後剪報寄回，答中者，由業者回贈小禮品以茲留念。這種小獎品有很大的用處，也可以說是業者與消費大眾（讀者）建立友誼的啓步。

3.電話查詢

電話查詢比回郵更爲直接。很多讀者有立刻就想要知道答案的急切個性；也有讀者對投郵有某種先天的惰性或排斥。電話取代了投郵，一般業者用電話查詢讀者的反應是否熱絡，來測驗寫作成功與否，以作爲邀訪案終結的一項有效佐證，效果非常好，而且正確。

4.資料索取

資料索取是業者最重視的邀訪成功與否的有力佐證。資料索取有兩種方式：一種是消費大眾打電話給業者，說是看了某某新聞報導，請寄相關資料，以便作更深入研究。一種是消費大眾親自前往業者的辦事處索取資料並提出問答，期待獲得立刻解答。對於這種讀者，業者應該非常重視，旅行業界形容這類讀者是皇冠上的珠寶，豈能不加重視？

二、為下一次行動準備

上文一再提到，邀訪是持續性的，業者不能為一次的成功邀訪而衝昏了頭，以為邀訪工作好做而忽略了它的持續性；業者也不能因為一次邀訪沒有能達到預期效果而充滿挫折感，以致懷憂喪志，失去了戰鬥力。

上述兩種都是不合現代管理學的兩極反應，業者必需要根除。旅行業是一種細水長流的專業，從事工作的人，不但要有專業素養，更重要的是，要有持之以恆的決心。如此，才能帶動旅行業走向欣欣向榮的康莊大道。

邀請媒體前來採訪報導是一種藝術，就好像是一件慢工出細活的藝術品，不能速成。在雪梨和新加坡曾碰到不少各國NTO的代表，每當集會時，都抱怨說：「邀請的媒體在任務完畢後返回任所兩三個月之後，才見到他們的訪問寫作，最過分是，一篇報導都沒有。」少數NTO的代表恨得牙癢癢的說：「發誓以後再也不邀請某某人了！」

其實，邀請的最大目的是，讓媒體去看，讓媒體去了解，但他們能事後立刻報導，自然最好。即使沒有片言隻字，也用不著去生氣。媒體也是人，他們知道欠人情是要還的。如果說，碰到機會，他們加倍奉還，不是賺到了嗎？

第十一章
媒體邀訪：特定性

　　特定性的媒體邀訪，有異於一般性。因為它是面臨特別狀況的時候，才會去邀請媒體採訪，而受邀的媒體所派出的人員，也和例行性的記者不相同。

　　這裡所指的特殊狀況並不是災禍一類的突然發生事件，而是指有計劃籌備推出的巨型旅遊和其相關的活動。因為需要有媒體的特別報導，相應配合，所以才會有特別邀訪。從旅遊的角度來看，特別邀訪可以分平面媒體、電視深度報導及特別報導手冊三個層面說明。

第一節　特別節目：平面媒體

一、大型國際旅展

　　大型國際旅展是經過至少一年的籌備工作，因此，需要事前和事後的推廣宣傳配合。它適合文字和照片配合描述，有深度性的說明；不適合電子新聞掃描式的報導。

二、大型觀光活動

(一) 體育活動

　　一九八四年在洛杉磯舉行的奧林匹克夏季運動會，可以說是開體育觀光的先河。一九八〇年的莫斯科運動會，因為有蘇俄入侵阿富汗在先，以美國為首的西方國家採取杯葛行動，再加上蘇俄共產政權尚未解體，重重關卡的限制，遏阻了體育與觀光客合為一的先機。

　　一九八四年奧運在洛杉磯舉行，蘇俄為首的共產集團也以其人之道，還治其人之身，採取相同的杯葛方式，抵制洛城奧運。不過，美國人了解運動和觀光有潛在的合作機會，只不過是沒有人嘗試運用而已。於是，洛城奧運推出了體育與觀光二合一的計畫，利用媒體廣為宣傳，事後證明非常成功，自始之後，體育觀光變成時尚。即以最近

台灣推出的NBA旅遊配套而言，一方面看球，一方面遊玩鄰近景點，也可以說是八四年洛城奧運模式的合成副產品。

（二）文化節目

　　台灣的民俗文化節慶多彩多姿，足以邀請國際性的媒體前來採訪，用特別的專欄報導方式刊登在受邀單位的媒體上。像台灣的高山族豐年祭，是台灣的特殊文化。又如燒王船，也是特殊風格的民俗文化。記得在新加坡服務時，曾協助劍橋大學博士研究生MS. MAR-GARET CHEN前來台灣蒐集東港燒王船的民俗文化資料，做為她的博士論文主題。事後她在劍橋大學的網站上特地將論文摘要公布，引起廣大回響。諸如此類的邀訪和協助，都會收到意想不到的回饋。

（三）觀光新景點落成

　　每一個國家，都會不斷開發新的觀光景點，以持續吸引外國觀光客來訪；因此，介紹新景點就變成邀訪工作的一部分。每一個國家的NTO或大型的旅行業者，都會有計劃地邀請媒體來做特別報導，以增加新景點的曝光率。因為用一般報導的手法不足以滿足或引起讀者（消費者）的旅遊意願。介紹觀光新景點，特別適合刊登在旅遊或觀光雜誌上，因為它有充分的版面給予特殊策劃的文章和照片運用。

◎第二節　特別節目：電視深度報導

　　電視深度報導可以分幾種方式進行，如60分鐘的深度報導節目、如會見媒體的討論節目和早安您好分割性談話節目等，但以旅遊而言，上述節目型態都不盡適合。因為旅遊是以輕鬆趣味為主，若以硬性製作方式推出，效果不大。電視深度報導以下列三種型態，最適合不過。

一、旅遊和娛樂結合

　　旅遊景點由業者或NTO提供，媒體邀請知名度高的影藝人員負責主持節目的串連，透過他（她）們的介紹和解說，特別容易引起觀眾的共鳴。因為觀眾對熟悉的影藝人員有一種仰慕的衝動，跡近盲目。由他（她）們帶動，隨著鏡頭的描掃，絕對可以收到立竿見影之效。

舉例說明：電視節目－強中自有強中手

一、源起

　　交通部觀光局駐新加坡辦事處於二○○一年七月十日和新加坡大通旅遊機構及新加坡華語第八頻道電視台合作，推出一個非常有創意的節目，主旨是要寓旅遊於娛樂之中，它不但開創了旅遊和娛樂結合的先河，同時也是一門最好的學習科目。因此，作者以此作為實例說明，以期能收舉一反三之效。

　　這個案子最先是由新加坡辦事處和新加坡華語第八頻道，研討製作一個節目，分若干單元播出。主要目的是要透過娛樂的拍攝手法，把台灣有娛樂活動節目介紹給新加坡電視觀眾，而在單元播出的過程中，把台灣的風光介紹出來，一併讓觀眾欣賞，以達到去台灣觀光的

目的。當這個構想的輪廓規劃出來之後，第八頻道的業務部門即將這份企劃拿去給大通旅遊機構研議，看看可否提供節目製作群由新加坡到台灣的來回機票。恰巧大通旅遊機構也要把台灣觀光市場推銷給新加坡人，一看到這份企劃，立刻主動和新加坡辦事處接觸，希望也能參與這份推廣計畫。三方合作也在緣分巧合下而達成協議。

接下來的工作是訂定主題，幾番討論之後，決定用「強中自有強中手」做為節目名稱，分四個單元，每單元三十分鐘，分別在黃金時段播出，次日再重播一次。為了要確實掌握重點，第八頻道先派出兩人小組先到台灣，由觀光局協同安排觀光路線和挑選節目拍攝地點，先遣小組二人，八月一日前往台灣，八月六日返回新加坡，決定八月十五日至八月二十七日在台灣進行節目的拍攝工作。

先遣小組回新加坡後，三方立刻召開會議，決定事項有：

1.節目名稱：強中自有強中手，是以比賽方式進行。
2.節目單元：
 （1）第一集：鳳梨高手
 （2）第二集：擂茶高手
 （3）第三集：婚紗高手
 （4）第四集：海鮮高手
3.節目主持人：男女主持各一，由第八電視頻道當家小生黃賓傑及當紅女星馮淑琴擔任。
4.節目小組人數：六人，劇本編寫一人、製作一人、攝影二人、音響效果一人及助理攝影一人。

二、節目內容

由於節目是用比賽方式進行，因此比賽高手，都是提供節目的廠商事先和先遣小組溝通，挑選一些有經驗的工作人員擔任。最主要原因是借重他們的經驗，以便在拍攝過程中能順利，也容易和主持人搭配，節省不必要的耽誤。

　　茲將四集的內容簡單介紹，也希望讀者能在看完之後，閉目想一想，有朝一日自己也進入旅遊界，萬一碰到類似案子，應如何著手進行。或者是，也可以用相同的模式向自己的工作單位建議，希望主管能夠採納，以建立自身在工作單位內的地位。

第一集內容概要

比賽項目：鳳梨高手
比賽地點：台南縣大內鄉
台灣景點包括：
・安平古堡
・孔廟
・赤嵌
・謝十擊鼓團
・其它
第一回合比賽
・6位參賽者分別找出園內最甜的鳳梨
・考辨別甜鳳梨的經驗以及速度
・只要在一分鐘內找出最多最甜的鳳梨就是優勝者
・請專家或工作人員品嚐高手選的鳳梨作出結論
・鳳梨園分成六排，每個高手只准在各自的一排鳳梨中找尋甜鳳梨
・分數計算：
第二回合比賽
・分別讓高手們猜幾個鳳梨的總重量
・答案最接近者是優勝
・考高手們對用手猜重量的經驗
・分數計算：
第三回答比賽
・高手削鳳梨的技術最快、最好

- 最短時間內削好20個鳳梨
- 整片鳳梨皮不能斷，斷的不算
- 削好的鳳梨跟皮擺在一起方便鑒定
- 考高手削鳳梨的技術與速度
- 分數計算：

第二集內容概要

比賽項目：擂茶高手
比賽地點：新竹縣北埔鄉（北埔老街）
新竹景點包括：

- 古蹟、金廣福公館
- 北埔老街
- 其它

第一回合比賽

- 高手在最短的時間內將擂茶的材料磨成泥狀，可沖成擂茶飲用
- 由專家考證是否合格
- 考高手磨擂茶的速度和技巧
- 分數計算：

第二回合比賽

- 高手必須記住客人點的擂茶配料。如：兩碗只要油條和米花，三碗只要白木耳、油條、米花，5碗不要栗子、蓮子和薏仁……
- 最準確泡製出客人所點的擂茶就是優勝
- 考高手的記憶力
- 分數計算：

第三回合比賽

- 高手品嚐4碗不同的擂茶，說出少了什麼材料
- 4碗擂茶各少一樣材料（比如：一碗少了綠茶，另一碗少了松仁

子），只有一碗是所有材料齊全的
・考高手對擂茶味道的了解與認識
・分數計算：

第三集內容概要

比賽項目：婚紗高手
比賽地點：台北市中山北路、婚妙街
台北市景點包括：
・夜市
・其它
第一回合比賽
・高手必須判斷眼前的男／女顧客屬於什麼身材，找出合適的婚紗給
　她（他）穿在身上
・從胸圍、腰圍、長度，三處評高手的經驗。比如：滿分10分，如果
　腰身太鬆，一公分減一分，2公分減兩分……依此類推。分數最高者
　是優勝。
・考高手的經驗和眼力
・分數計算：
第二回合比賽
・高手在最短的時間內，用最少的大頭針改模特兒身上的婚紗
・最快、最整齊、最好，針用的最少者是優勝
・分數計算：
　－最快：
　－最好：
第三回合比賽：（KIV）
・在固定的時間內，利用頭紗做出最多造型
・由專家鑑定各個造型是否合格

．分數計算：

第四集內容概要

比賽項目：海鮮高手

比賽地點：高雄市

高雄市景點包括：高雄夜市、愛河、澄清湖等

第一回合比賽

．赤手空拳抓鰻魚。在最短的時間內提完魚缸裡所有的鰻魚

．考高手捉鰻魚技巧與經驗

．分數計算：

第二回合比賽

．高手憑各種魚骨（大概5－6種）猜出是屬於什麼魚類

．考高手辨別魚類的驗和眼力

．分數計算：

第三回合比賽

．煮熟的魚肉去骨，請高手猜魚肉是屬於哪種魚

．考高手從魚肉猜魚的種類的經驗

．分數計算：

二、奇異事件

　　毋庸置疑，世界各國的風景點，都會藏有不少稀奇古怪的事件，如傳說中的古蹟、奇人異士的落腳處，見諸文字記載的史跡，或湮沒千年而又被後人發現的先朝文物等，都可以有系統的拍攝製作出來，介紹給觀眾欣賞，從而帶動他們的參訪意願。

　　不久前，新加坡電視台和台灣觀光協會駐新加坡辦事處合作，拍攝一些台灣的奇人異事。電視台的編導，透過各種管道，把發生在台

灣的各種奇人異事彙集，有系列的整編出來，經過精挑細選，最後終於選定十二個主題，由星電視台派團來台灣拍攝，選定日期播出。

事後證明，這是一個很有創意性的電視節目，經過播出後，收到熱烈的回響，連電視製作人也大吃一驚。由此可見，創意性的電視節目，最適合特別報導了！

三、特別景致

最受電視鏡頭偏愛的事物，莫過於特殊景致。譬如說，候鳥的群飛、一望無垠的野花、滿山遍野的櫻花、日出、日落的絢爛奇景等之，都是可遇不可求的刹那景致。如果能捕捉到瞬間的變化，剪輯成集，然後再透過優美的文字和悅耳的旁白播出，絕對是最受歡迎的旅遊節目。

旅行業者在推銷節目的時候，有一點切勿忘記，消費大眾（觀眾）有如探險隊員，當他們發現一些精彩的鏡頭，居然是自己沒有去過的，況且那地方又不是很遙遠，相信一定可以挑起他們的旅遊慾望。以推廣旅遊而言，目的不是達到了嗎？

第三節　特別報導手冊

旅遊者可以分為兩類，一類是即興的，另一類是按計畫行事的。特別報導手冊是為第二類人而設。

一、特別報導手冊的意義

何謂特別報導手冊？簡單的說，是把特殊旅遊景點彙編成冊，為了吸引讀者，冊中主角是由知名人士如影歌星擔任，透過他（她）們的感受，將景點一一介紹出來，然後再由報紙，或電視周刊以附贈的方式分送到讀者手中。

二、製作手冊的注意事項

在製作手冊之前，一定要詳細策劃，如下所述：

1. 主角的人選，他（她）們應該是形象清新而受歡迎的公眾人物，沒有任何受爭議的缺點。
2. 景觀地點不但要廣，而且還要精緻，並且要和一般水準的景點不同。
3. 印刷要精美，裝訂要堅實。因為讀者會把它當成一本旅遊參照小冊，且會保存一段時間。如果因裝訂不牢而易損壞的話，就失去原義，且糟蹋財力與物力。
4. 合作對象的發行量一定要在ABC前二名之內；如果發行量太低，合作無疑是一種浪費。
5. 拍攝與撰寫文稿的人選，不但要能拍、能寫、最重要的是，了解讀者的心態，知道讀者的需求是甚麼。這也是最重要的一道關卡。很多的特別報導手冊合作計畫失敗，就是忽略了第五項，甚為可惜。

三、《特別報導手冊－北台灣i逍遙～一次結合奇趣和情趣之旅》

一、出版契機

二○○一年六月左右，新加坡銷路最廣的電視周刊「i周刊」的總編輯張松齡前來交通部觀光局駐新加坡辦事處和作者見面，洽談合作出版「特別報導手冊」事宜。i周刊的前身是新加坡華文電視周刊，也曾與新加坡辦事合作過出特別報導事宜，但型態是採插頁性質，因為有過合作的經驗，彼此都了解互相的需要，而且也有相互信賴的基礎，因此「特別報導手冊」的計畫很快就進入實質階段。

在洽談之初，張松齡表示，他是聽過作者在媒體舉辦的研討會

上，提出過「特別報導手冊」的看法與製作原則，剛好碰到電視周刊改刊為「i周刊」，為了回饋讀者，因而把作者見解提出給電視周刊的高層主管，徵得同意後才來找作者合作。

二、特別報導手冊不附在周刊內的原因

現在要談一談為什麼要出特別報導手冊，而不附頁在電視周刊內，其中主要目的是希望讀者能夠把它保留起來。眾所周知，電視周刊只有一個星期的壽命，當下一周的電視周刊周末在各書報攤上和讀者見面時，上個星期的電視周刊注定要扮演「垃圾」的角色，被掃地出門。

因此，旅遊推廣的文字和圖片，並不是很適合附在插頁內。再者，動員至少一組人員前往目的地採訪和拍攝，最後結果只有一星期的壽命，實在是人力、物力和時間上的三重浪費。特別報導手冊則不同，首先，它不附在電視周刊之內，是分別裝訂，只是合在一起出售。電視周刊可以不要，特別報導手冊可以保留；其次，電視周刊是要買的，或者是直接訂的，特別報導手冊附在電視周刊內一起發行，雖然不要特別付費，但給讀者的心理感受是，也是花錢買的。電視周刊也許沒有保留價值，特別報導手冊卻沒有拋棄的時效性。讀者的反應是，花錢買來的東西，能有一點幫助的話，總是留起來比較好。

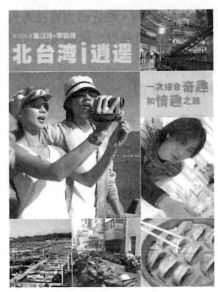
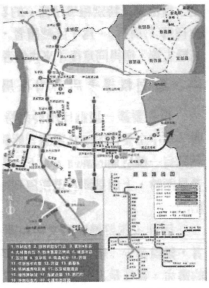

■ 北台灣i消遙的封面。　　　　　　■ 手冊內的台北市地圖及捷運簡圖。

三、北台灣i逍遙的編製

(一) 訴求對象

　　新加坡人有一個習性，不喜歡即興的旅遊，除開車到西馬來西亞不算外，凡是涉及搭飛機的旅行，總是先由家庭主婦挑選地點，然後由夫妻共同討論或全家討論。因此，特別報導手冊提供了家庭主婦一個旅遊資訊，讓她們在白天忙完家務事之後，好好坐下來研究下一個旅程，最後付諸討論。特別報導手冊也可以說是為家庭主婦而編印的。

(二) 編製過程

1.初步討論階段

　　討論進入實質階段之初，有兩點先提出來，由雙方找尋共同交

集點：

> (1)由那兩位形象清新而沒有「負面資產」的公眾人物主持？幾經討論和接洽後，決定由新加坡電視紅星陳漢瑋先生和李錦梅小姐共同主持。
>
> (2)特別報導手冊要出幾頁，因當頁數決定之後，才能規劃報導內容和廣告提供客戶。因為這是第一次用這種型態方式推廣，雙方同意出版三十六頁，並用配合雙星實地參觀的拍攝和有力的簡潔文字說明。

2. 最後討論階段

當最後一次籌備召開時，雙方都為特別報導的內容而傷腦筋。其中主要原因是：

> (1)特刊是用A4紙印冊，一頁之內不可能刊登過多的圖片，如果是要報導全台灣的話，三十六頁不可能刊完台灣的景點。
>
> (2)兩位電視影星出外景的時間，最長不能超過十天，因為他們本身還要為新加坡電視拍攝節目。

記得正在討論時，台北寄來一些捷運的宣傳印刷品，為作者帶來靈感，何不以台北地鐵沿線的吃、喝、玩、樂為重點報導？再者，新加坡人有搭乘捷運的習慣，如果讓他們來一次台北捷運逍遙遊，不是很好嗎？這個及時的靈感，解決了最後的一個問題。

3. 北台灣 i 逍遙的問世

當這份特別報導手冊問世時，已是二〇〇二年六月。那時作者已奉調回台，結束二十年的海外推廣生涯。事後根據新加坡辦事處告知，延誤出刊的主要原因是，陳漢瑋和李錦梅兩人，在二〇〇一年十一月底，臨時奉召擔任新加坡電視網推出的一系列新節目的男女主角，無法在十二月赴台拍攝外景，而來年的年初，又值農曆春節，故延到春暖花開時才到台北。

另外一個消息是，特別報導手冊非常叫座，其它國家駐新加坡的辦事處也來洽詢，找尋合作機會。而i周刊也計劃在二○○三年出一集共有七十二頁的特別旅遊特刊，介紹整個台灣。可是，誰也沒有想到二○○三年四月的SARS風暴，世界觀光業受到重創，出刊七十二頁的第二個計畫也就遙不可及了！

作者在這裡要特別提出一點，旅遊計畫的時效性非常重要，而它本身的特別變化性也非常多。當機會一來，就應立刻抓住，用劍及履及的方式處理，稍一延緩，說不定就永遠沒有機會了！

（四）北台灣 i 逍遙的內容

北台灣i逍遙一共分三十二個單元，除烏來東風溫泉會館和基隆廟口小吃不能搭乘捷運系統之外，其它景點從台北走透透到淡水漁人碼頭，都是在捷運線上。因而在第二頁即刊登台北市地圖及捷運圖，清楚標明各景點及其相關捷運上下車站，對坐慣地鐵的新加坡人而言，是非常簡單的一件事。

北台灣i逍遙遊的圖片，都是由新加坡電視周刊派出的攝影組負責拍攝。其中以兩位紅星為主，再襯托各種不同的景觀，極具旅遊的創意性。至於文字的解說，是基於作者提出的兩個重點：

1. 用簡潔有力的文字表達圖片的原意。新加坡雖是華人為主的社會，但能閱讀有深度的華文人口已屬社會的少數，一般社會上的華文人口，若以四十歲為分水嶺，歲數年長的人，其閱讀一般華文書籍的能力，要優於四十歲以下的閱讀人口。為了達到溝通效果，簡潔語句列為首要。

2. 重點說明。眾所周知，新加坡人在閱讀華文的時候，很難抓住重點。因此，在每個單元中，都用「喜歡它的原因」、「喜歡它的理由」，或「非去不可、非試不可、非吃不可」等重點說明，協助讀者做結論。最後從讀者閱讀回應中所得到的證，「抓住重點」的寫作手法，十分正確。

現就北台灣i逍遙遊的專頁中摘取西門町為例證，為讀者作說明，祈望讀者，特別是學生能舉一反三，等到最後機會一來，就能迅速抓住而不會溜掉。

西門町

喜歡它的原因：

商店林立的西門町，充斥著濃濃的東洋味，走在徒步區宛如走在東京原宿，不時有打扮奇特前衛的新新人類從你身邊施施走過，讓你驚豔不已。

非去不可：

萬年商業大樓

位於台北市西寧南路70號，堪稱西門町的地標，屬於較舊型的百貨公司。底層是小吃總匯；1樓至4樓是百貨總匯；5樓是「湯姆熊世界」；6樓有冰宮；7樓和8樓有24小時營業的撞球運動場和「瘋馬」，「瘋馬」讓您觀賞由120英吋超大螢光幕所播映的電影DVD；9樓有電影館；10樓是網際網路咖啡館。一般商店的營業時間是上午11時至晚上9時30分。

德德小品集

位於武昌街二段27號，3層樓店面，專營進口自韓國等地的文具及精美禮品，如「THE DOG」系列文具就極受歡迎，連愛狗的漢瑋也大肆搶購！營業時間：上午10時30分至晚上10時。

非吃不可：

阿宗麵線

地址：峨嵋街8號之1，營業時間（平常日）下午2時至午夜12

時，（例假日）中午12時至午夜12時。最著名的是它的手工麵線，韌性十足，滷大腸滋味無窮，再加上精心調製的柴魚湯頭，使整碗麵線吃起來香滑可口。

老天祿食品

地址：武昌街二段55號，營業時間上午9時至晚上10時。已有40幾年的歷史，售賣口味獨特的廣式滷味，「鴨舌頭」尤其不能錯過。

鴨肉扁土鵝專賣店

地址：中華路一段98-2號，營業時間：上午9時30分至晚上11時。鴨肉麵非常出名，麵或米粉一碗台幣＄40（約新幣＄2），加鵝肉台幣＄60（約新幣＄3），鵝腿一隻台幣＄28（約新幣＄1.40）。

■ 手冊內介紹西門町的圖片

公元二〇〇〇年元月，作者請了一批新加坡的媒體和業者到台灣訪問，適值中華民國有史以來的總統直選，各候選人連連舉辦造勢晚會，場面之壯觀，讓新加坡的媒體（註：是指採訪旅遊）和業者大開眼界。在往後幾天的訪問中，他們都把重點放在晚上的造勢晚會，白天的景觀參訪變成次要節目。

參訪團回星後，作者和他們見面，他們對台灣的民主選舉留下深刻印象，頻頻問何時再舉行大選？業者準備特別組團前往台灣參觀，讓新加坡人開開眼界。而採訪旅遊的媒體表示，要自費前往參觀。作者把他們的反應都採納送回觀光局參考並建議採行。

二〇〇四年元月十九日，陸委會主委蔡英文女士表示，她準備請大陸媒體到台灣參觀選舉。她的決定和作者的建議，桴鼓相應之效。

第十二章
國家旅遊組織概述

第一節　國家旅遊組織的定位與觀光政策的推行

一、國家旅遊組織的定位

國家旅遊組織（THE NATIONAL TOURISM ORGANIZATION）是一個國家旅遊願景策劃的最高行政機構。有些國家把它的位階與其它部會平行編排在內閣之內，如菲律賓的觀光部（DEPARTMENT OF TOURISM）。也有些國家以功能性和其它部會合併如澳大利亞，但也可以隨時獨立於其它部會之外。但有些國家，如泰國，它是總理辦公室的部長直接指揮「泰國旅遊局」（TOURISM AUTHORITIES THAILAND）。泰國用（AUTHORITIES）這個字意味著旅遊局的位階與其它部會相同，它是直屬對總理府負責。在新加坡，「新加坡旅遊局」（SINGAPORE TOURISM BUREAU）的地位很特殊，它直屬貿易發展局（SINGAPORE TRADE DEVELOPMENT BOARD，TDB），但它的經費半官半民，官方是來自預算和觀光稅，民間則是由旅遊業者贊助。新加坡政治地位特殊，「新加坡旅遊局」的特殊架構可以在新加坡生存，在其它國家則不易運作。但它所做的事，遠遠超過一個部之上。用「權小、事煩、責重」六字形容，最為貼切。

二、觀光政策的推行

（一）美國觀光客的影響

全球普遍推展觀光，起於上個世紀的七十年代。二次大戰結束後，美國是唯一沒有受到戰火波及的國家，國富民豐。故五十年代只看到帶美金雲遊四海的美國觀光客，不論歐、亞、非的民主國家，只能接收美國觀光客的觀光金圓，賺美國觀金圓競為時尚。

　　美國人的「金圓傲慢」隨著美國觀光客帶到各地，久而久之，引起兩種極端反應。

　　一為不歡迎美國觀光客的社會運動普遍興起，加上共產主義推波助瀾，越戰更為他們找到藉口，於是「洋基客滾回家去」（YANKEE GO HOME！）的口號響徹雲霄。某些國家認為他們的自尊心受辱，寧願不要美國的觀光金圓，也不願看到美國觀光客擺出有錢就是大爺那付高傲德性。

　　另一種為一些較開明的國家，特別是歐洲國家，他們認為觀光是一種好的自我宣傳。戰後的歐洲經過二十年的生聚教訓，經濟相繼復甦，其中要以西德最為傲人，於是觀光變成一種社會需要。當社會需要浮現之後，隨即變成政黨的政見。觀光部也就是在這種共識下形成。歐洲，特別是西歐國家，最早的觀光政策是保存有價值的傳統文化遺產、修繕古蹟、擴張景點和維修環境，讓挑剔的聲音靜寂。七十年代後期開始，健康的雙向觀光政策也自然落實。

二、亞洲四小龍和東協六國的觀光政策推展

　　其中值得一提的是，亞洲的四小龍和東協六國，也是在七十年代開始推動觀光。在上述國家中，菲律賓曾一支獨秀過一段時期，可惜到了馬可仕後期，失敗的政府導致觀光業一蹶不振。新加坡從一九七二年開始，當時內閣總理李光耀正式把觀光列入政策重大政策中，在短短的三十年，新加坡變成「世界最小的觀光大國」。我國推展觀早於上述諸國，但成效一直不彰。

第二節 國家旅遊組織的功能

一、常設海外辦事處從事有效和有系統的長期推廣

　　觀光的主要目的自然是爭取其它國家的旅遊人口到本國來觀光，從觀光進而了解各國風情，從了解中培養彼此之相互尊重；因此，常設海外辦事處有其必要性。

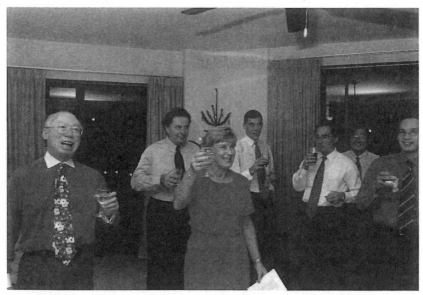

■ 各國駐新加坡NTO代表慶祝聖誕。中間者為NTO輪值主席芬蘭駐新加坡旅遊局代表MS. BURKO主席，左為作者，後為各國代表。

二、觀光短期、中期、長期政策的規劃

　　負責任的政策都是要經過事先的詳細規劃，才能付諸實施。急就章的粗糙政策經不起考驗。特別是好點子更需要規劃，因為出點子的

人不一定會有周詳的考慮，他只是把構想提出來，如何把點子落實而變成可以執行的好政策，那就需負責部門規劃了！

三、溝通

溝通非常重要，經驗告訴我們，任何政策如果沒有經事先的平行溝通，阻力來自內部比外部還要厲害。無可否認，每個部會都多少帶有本位主義務在內，當一個觀光政策需落實之前，首先要和政府的其它涉事部門如環保、內政、文化和財經等相互交換意見，次數愈多愈好，盡量去減少來自內部本位主義而帶來的反彈。部會溝通之後，還要去向國會溝通，因為經費操縱在他們的手上。

四、與業者維繫良好的關係

（一）引導業者

國家旅遊組織位階高，它的接觸面自然要比業者本身要廣和深。因此，它要引導業者去走正確方向，提供業者正確資訊，讓他們在國際競爭中不會吃虧。國家旅遊組織自然也希望業者能配合去執行它們所制定的政策。

（二）相互運用

國家旅遊組織和旅遊業者的關係有如錢幣的兩面，缺一不可。國家旅遊組織所擬定的各種計畫，如果沒有業者配合推行，計畫是失敗的；業者需要國家旅遊組織鼎力支持，特別是到海外推廣，集合業者而成為一股龐大勢力，讓外國業者不敢輕視。這種相互運用的關係，已是目前各國觀光推展的一種模式。集體的力量靠國家旅遊組織登高一呼，業者透過彼此之間的合作，以網狀的組織去執行政策。

（三）釐定目標

　　國家旅遊組織每年都會有不同類型的推廣活動，它需要業者配合展出。業者在每次展出之後，也會把推展活動的得失向國家旅遊組織反映，對國家旅遊組織釐定短期、中期和長期的政策，占有很重要的分量。

第三節　世界各國國家旅遊組織的工作成效

　　每一個國家旅遊組織都會依其本身國家的特性，制定不同的政策。現在列舉各種不同性質的國家旅遊組織分別說明，以收舉一反三之效。

一、瑞士

　　瑞士國家旅遊組織的工作目標是，向海外推展「瑞士是旅遊之都」，並且是一個山明水秀之國，旅客到瑞士還可以買到瑞士三寶：「手錶、瑞士巧克力和乳酪」。

二、新加坡

　　新加坡是一個彈丸之國。印尼前總統哈比比曾嘲諷新加坡，從衛星上看到的新加坡，只不過是一個「小紅點」。可是，不要小看這個「小紅點」，其所制訂的各種觀光策略，遠勝印尼數倍，最值得驕傲的是，觀光政策都具有前瞻性和戰略性，永遠走在前面。譬如說，新加坡於二〇〇三年十月宣布成立區域醫療中心，得在二〇一二年招攬百萬人至星就醫。新加坡面積不大，百貨公司林立，正好滿足陪伴就醫的人順便購物的需要。新加坡的觀光政策是，把新加坡變成觀光地理中的一顆小珍珠（A SMALL PEARL IN THE VAST GEO-TOURISM MARKET）。

三、馬來西亞

　　馬來西亞的觀光策略是：「馬來西亞，真正的亞洲所在」（MALAMSIA—TRULY ASIA）。這不是一個口號，而是指一個推行種

族和諧最成功的一個國家。馬來西亞是一個多元種族社會，自然而然的成為一個多元文化的社會。世界上多數多元文化的國家都存在著文化衝突，種族對立的不妥，直接影響到觀光的推展。馬來西亞看到這個弱點，國內推行不同種族相互尊敬，共存共榮的政策，行之有年，且成效卓著。於是，馬來西亞在向外國家宣傳的時候，由國際紅星楊紫瓊以現身說法，馬來西亞是一個種族和諧的社會，適合觀光。極具說服力。

國家旅遊組織需要創意，創意可以分兩個層面解釋：

首先，創意有如活水，思路隨著活而愈流愈廣和開闊，尤其是在製作宣傳廣告的時候，其成功與否，就要看創意的功力。

其次，國家旅遊組織要懂得如何運用資源和開發資源，這裡所說的資源，並不一定要指特定的風景或文化景觀，而是指利用國際比賽的大場面以為本國旅遊造勢。譬如說，二〇〇二年世界盃足球賽在日本和韓國同時展開，韓國觀光局就利用這個千載難逢的機會，廣為宣傳，並在韓航飛機的機身上，繪製世界盃足球賽的畫面，隨著韓航班機飛越全球。當楊紫瓊扮演〇〇七龐德女郎和在臥虎藏龍成功演出，而躍升國際紅星之後，馬來西亞國家旅遊局立刻請她擔任馬來西亞國際觀光宣傳影片的代言人，這類即興的取材，屬於最高的創意層面。

張惠妹和雲門舞集都是國際上大大有名的，觀光局有請他們擔任過代言人嗎？

四、英國

英國並沒有觀光部，但它有英國旅遊局（BRITISH TOURISM AUTHORITY）派駐世界各地，推展英國的觀光資源。英國旅遊局推

廣手法不但是靈活，而且很能配合時效。譬如說，當哈利波特這部電影風行全球之後，英國旅遊局馬上把哈利波特電影在英國拍攝的實地景觀，用地圖印出，詳細說明路線，向世界分發。這份名為「哈利波特旅遊路線」（THE ROUTES OF HARRY PORTER TRAVELLING）變成英國熱門景點。靈活的手法出自一個老舊的帝國之中，實在令人驚嘆。

五、美國

美國沒有觀光部或文化部。有些風景州如夏威夷，在州政府之下設立旅遊局，向海外推廣夏威夷。不過，美國有一個龐大的宣傳機構—好萊塢，在各種不同的電影中，推銷美國。「潛移默化」的結果，讓海外廣大的影迷，從懂事開始，就立下「旅遊美國的心願」。這是一個非常特殊的例子，但也說明，透過娛樂的傳播，也可推銷本國觀光市場。目前世界上有不少國家學走美國的路線。可惜的是，我國連後知後覺的反應都沒有。

六、法國

法國人先天上認定，觀光是屬於文化的一部分。因此，法國駐海外大使館內的文化參事處，就負責觀光推廣。不過，法國有很多觀光推廣的「個體戶」，它們不屬於政府，而是酒莊的駐外推銷辦事處。推銷酒，自然要附帶推銷酒莊附近的觀光區。很多酒莊都把品酒和觀光包裝在一起。想想看，法國大小酒莊林立，如果把它們個體包裝串連在一起，不是一幅巨大的觀光地圖了嗎？

七、澳洲、紐西蘭

這兩個地處南半球的國家，在觀光推展手法上幾乎是一致的：從保守到消極，再演變到積極。其演變的心路歷程應該是和亞洲太平洋

地區的國家興起，製造了龐大的觀光族群，其中以日本旅客爲甚有關。另一個原因是，澳、紐兩國也加入太平洋旅遊組織而成爲會員國，以往嚴苛的觀光簽證終於放寬；白澳政策也變成歷史上的名詞；澳紐兩國也組織了觀光部，積極向海外推廣。

　　一九五六年世運在澳洲墨爾本舉行，站在觀光推廣角度來講，是非常失敗的一次。主因還是在「白澳政策」的陰影下運作，空間自然縮小。可是，公元二○○○年雪梨世運會，卻是一場空前的「觀光秀」（TOURISM SHOW）。

　　紐西蘭也司法英國，利用「魔戒」這部在紐西蘭取景的電影，向海外宣傳紐西蘭的原始風光，並在紐航機身上複印了魔戒電影內的精彩照片，也屬創意之作。

　　國家旅遊組織可以做的事情很多，能不能夠做到立竿見影之效，就要看「修行在個人」這句古話了！

專欄

　　一九九一年六月二號，作者正式出任台灣觀光協會駐新加坡辦事處主任。是年二月，當時的交通部部長張建邦博士率領一支龐大代表團前來星國訪問，其中有一項重要任務是，簽署「中、星電信合作備忘錄」。簽署典禮過後，張部長對觀光局毛治國局長說，你何不找楊主任本禮進行和星方簽署「中、星觀光合作備忘錄」？這句話等於是命令，作者只有接受。

　　經過三個多月的拜訪和奔走，「中、星觀光合作備忘錄」終於於一九九一年四月，在台北交通部觀光局禮堂舉行簽署典禮，由毛局長治國和星方的白局長福添，代表雙方簽約。這是觀光局駐外眾多單位中，只有駐星辦事處能夠和駐在地對口單位簽署雙方合作備忘錄的唯一紀錄。

　　觀光合作備忘錄時效為五年，有效期限期滿前半年，雙方可以續談延約或修改內容的相關事宜。合作備忘錄在作者手中已延約三次。作者退休前曾向白局長辭行時（註：白局長現已退休），他還念念不忘簽署合作備忘錄這回事。他說：「新加坡觀光局曾和其它國家簽署類似的備忘錄，大約有十個國家之多。但《中、星觀光合作備忘錄》是最有效的合作範本。」

　　根據觀光合作備忘錄的條文相關規定，雙方得相互派團參加彼此舉辦的觀光活動。這也是我國每年派隊前往新加坡參加一年一度的妝藝大遊行的法源。

　　中、星觀光合作備忘錄是NTO與NTO之間雙向合作的最佳範本。

第十三章
國家旅遊組織和媒體的關係

第一節 國家旅遊組織提供給媒體的助益

美國故總統甘迺迪生前有一句名言：「不要問國家能為你做什麼？要問你能為國家做什麼？」這句話正好用到國家旅遊組織身上。國家旅遊組織提供給媒體的助益如下：

一、健康的報導環境

國家旅遊組織首要的工作是，提供給媒體一個健康的報導環境，讓媒體透過它們的筆觸，將事件報導出去。國家旅遊組織不要怕媒體的負面報導，只要是有缺失的地方，都可以報導出來，培養彼此互信，健康的報導環境自然順勢而成。

其次，經常給媒體做背景說明。特別是要推出大型活動或者是實施重大計畫之前，讓媒體充分了解事件背後的真相，讓媒體有充分的時間去準備，一旦正式宣布之後，媒體就可以配合做深度教導。這種做法，對國家旅遊組織、媒體和讀者（或觀、聽眾）都是三贏的局面。

二、提供各種採訪協助

提供各種採訪協助，也是國家旅遊組織的「服務項目」。特別是受邀來訪的國際媒體，最需要這類服務。站在國家旅遊組織的立場而言，助人為快樂之本，何況受助之人，還是自己邀請來的客人。當然，一個有信譽的媒體，他們的工作者也不會提出諸多不合理的要求。

第二節　媒體提供給國家旅遊組織的助益

一、資訊的傳播

處在資訊爆炸的時代裡，沒有人可以自絕於媒體之外。不管是主動或被動，都會和媒體發生關係，何況是國家旅遊組織。簡而言之，國家旅遊組織手中握有很多寶貴的東西，需要透過仲介把這些寶貴的東西推銷出去，而媒體正好扮演這個角色，而且也恰如其分。

二、輿論的力量

國家旅遊組織需要媒體的另外一個原因是，它可透過媒體將若干窒礙難行的政策報導出來，喚起社會大眾的重視，從而變成一股推動勢力，打破難關，讓政策得以落實。在歐美國家，不但是國家旅遊組織運用這種手法，其它的相關部更加積極。下面舉兩個例子說明：

第一例：當台北市政府在高玉樹做市長時代，提出美化市容的計畫。擴充廈門街是使美化市容的一部分。沿街住戶都接受北市政府的補償，把土地讓出來，以便市府可以早日開工，以完成美化市容拓寬工程。可是，在廈門街唯獨有一家特殊住戶，拒絕合作。就是同為這棟房子，廈門街拓寬工程無法完成。於是，高市長親自帶領採訪市政府的媒體到廈門街做實地採訪簡報。當媒體看到一棟不肯拆除的房子而使得整個計畫無落實時，不禁異口同聲問，何方特權如此囂張？高玉樹市長說是一位知名度很高的媒體人！於是，第二天的媒體對特權一致撻伐。不到一個星期，美化廈門街的拓寬工程也就順利展開了！

第二例：德州35號公路事件。美國德州政府為了要往西南方的風景區建立一條快速的便捷公路，曾在德州的憲政公報內刊登要收購土的告示，公告期間過了之後，只有一塊地的地主不願接納公告價格，不肯把土地讓出來。最後，德州政府只好繞道完成工程。35號公路通

車典禮當天，州長帶領媒體沿途開車採訪，當媒體看到有一段路做了不合理的轉彎設計時，不禁問州長，明明轉彎前還有一大片空曠地，州建設局為什麼不用，而故意繞道，於是州長將事情始末講出來。經過媒體大張旗鼓報導之後，地主只好屈服，把土地出售給州政府，但是價錢比原公告價格還低，原因是損害賠償。

　　從以上兩個例子，直接道出國家旅遊組織為什麼需要媒體的原因。

三、媒體給國家旅遊組織帶來的「禮物」

　　一般而言，媒體帶給國家旅遊組織的「禮物」可分四方面來講：

(一) 推廣寫作 (報導)

　　透過媒體的報導，讓讀者及聽觀眾了解一件大事的始末，應該是一份很好的禮物。換言之，也應該是辛苦耕耘後的收成。報導也是一種收成的經驗，因為報導之後的驗收，是一般消費大眾。好的產品一定經得起考驗；若產品不好，透過消費者的反應，可以做立即的補救。雙向的報導才能保持一定的水準，讓消費大眾不會有「受騙」之感。

(二) 善意建言

　　媒體的角色是「烏鴉」而且也是「喜雀」。媒體不能只做一些報喜不報憂的事。如果是這樣的話，媒體就有失職責了。善意建言可分兩類，第一類是媒體用本身的觸角感覺到的，而國家旅遊組織還沒有意識到，媒體可以適時提出善意的建言。

　　第二類是，國家旅遊局想要說服國會、政府部門或社會大眾，提出一項好的計畫，以減少阻力。處在這個骨節眼上，透過媒體的版面，做出善意建言。

　　這種方式雖然是有點取巧，站在媒體立場來論，應該是可以接受的。

（三）建設性的批評

這是媒體最好禮物，因為具有良藥苦口的作用。媒體是一位好醫生，主要工作是，病發之前給予預防性的藥方，讓對方先吞下去，以防病於未然；病發之後，給以良方，讓病早日康復，免得一發不可收拾。當然，國家族遊組織要有接受批評的雅量。很多不幸事情的發生是，不肯接受批評而愚昧的堅持；或者是不接受失敗教訓的批評，以致一再犯相同的錯誤。媒體應該不時提出建設性的批評，讓當事人保持冷靜。媒體若能扮演一個旁觀者清的角色，適時提出建設性的批評，受惠人不止是國家旅遊組織，社會消費大眾又何嘗不會受益呢？

（四）提供廣告空間

本課程一再提到，廣告是必要的罪惡，而它也是雙向的。國家旅遊局要用廣告來說服一般消費大眾來採購它的產品；媒體也需要廣告的挹注，以維持它的生命。刊登廣告是一種自我負責的表現，登出廣告的媒體要用負責任的態度來審視廣告，以免不實廣告橫流，破壞本身聲譽之外，還讓消費大眾受害。

以上所談各節，就是國家旅遊組織和媒體的關係，只要是良性互動，雙贏的局面常常可以展現。

　　記得在澳洲擔任推廣工作的時候，每隔二、三個月都會和「澳洲旅遊作家協會」(THE AUSTRALIAN TRAVEL WRITERS ASSOCIATION)的一些會員舉行工作午餐，而且是用各付各的方式見面。因為國家旅遊組織不需要去刻意討好媒體；後者也自然不應該為了某種目的而去奉迎花費。兩者之間的互動是君子之交。

　　由於常常見面的關係，友情和互信的關係也就培養起來。一旦到了這個境界的時候，往後的工作關係自然是水乳交融。離開澳洲之後到新加坡工作，常在PATA的場合和澳洲旅遊作家協會的朋友見面。在言談的語句中，從他們的眼神可以體會到「往日情懷」這四個字的深意。

 第十四章
雙WTO與旅行業互動

　　「世界貿易組織」的英文是THE WORLD TRADE ORGANIZA-
TION簡稱WTO，「世界觀光組織」的英文是THE WORLD TOURISM
ORGANZATION簡稱WTO，因此在英文簡稱上兩個WTO出現，而這
兩個WTO對各國的觀光事業有密不可分的影響。要了解雙WTO，就必
須從它的歷史開始談起。

○第一節　雙WTO的由來

一、世界貿易組織

　　「世界貿易組織」（以下簡稱WTO）的前身是烏拉圭回合談判中訂
定的「關稅貿易一般協定」（GENERAL AGREEMENT ON TARIFFS
AND TRADE）簡稱GATT。由於關稅貿易牽涉太廣，許多國家為了自
身利益考慮，遲遲不願作出決定，只願採拖延戰術。觀望的結果，
「WTO」雖在西元二〇〇〇年在新加坡達成，但距離烏拉圭第一回合
談判，已是五十年之後的事了。

　　在WTO涵蓋的範圍內，觀光是一項歷史最久的經濟活動實體。根
據WTO各條文中，其中有一項是「貿易用於服務業之一般協議」
（GENERAL AGREEMENT ON TRADE IN SERVICES，GATS），從此
項協議中人們可得知觀光旅遊互其相關企業的收入，占世界GDP的11
％，而世界上有二億人口是受雇於觀光服務業。以西元二〇〇〇年一
年計算，約有七億國際觀光客穿梭於世界各國之間，其消費總額高達
三千四百億美元。因此，觀光業的確是世界上最龐大的消費動力之
一。

二、世界觀光組織

　　另一個WTO，也就是「世界觀光組織」，有長達七十五年的歷

史。其原先的組織名稱是「國際官方旅遊貿易協會會議」（INTERNA-TIONAL CONGRESS OF OFFICIAL TOURIST TRAFFIC ASSOCIA-TIONS），一九二五年成立，總部設於海牙。二次大戰後易名為「國際官方旅遊組織聯盟」（THE INTERNATIONAL UNION OF OFFICIAL TRAVEL ORGANIZATIONS），總部遷到日內瓦。在其高峰時期，共有一〇九個「國家旅遊組織」參加為正式會員及八十八個非正式會員，其中包括私人及公共團體。它應該算是非政府組織中的最大團體。

從上個世紀六十年代開始，觀光旅遊變成已開發國家中人民日常生活的一部分，其影響所及，當然波及到開發中國家或未開發國家。於是，將「國際旅遊聯盟」的非政府組織型態改為政府與政府間的觀光合作機制的呼聲，響徹雲霄。因為只有組織型態改變，才能解決許多棘手問題。西元一九七五年五月，「世界觀光組織」，也就是另一個WTO正式在西班牙首都馬德里成立，WTO的總部也常設在馬德里。從WTO創會至今，國家會員（正式會員）共有一四一個，七個區域會員及三五〇個附屬會員。附屬會員的層次包括私人企業、教育團體、觀光協會及地區性觀光組織。

第二節　雙WTO和旅行業的依存關係

雙WTO成立的主要原因，當然是以貿易和旅遊為其考量的因素。世貿組織的主要功能是以貿易為主，但當觀光也變成世界上最龐大的消費動力的一環之後，觀光在世貿組織中所占的分量，自然主動提升。以世界觀光組織成立的目的而言，自然是要完成提升世界旅遊品質，以及協助開發中和未開發國家建立健全的旅遊機構的雙重任務。因此，雙WTO和旅行業的依存關係，可分下面幾個方向論述。

一、商貿旅遊

現代旅遊源於十九世紀的殖民主義擴張，那時的旅遊是單方向

的，也就是殖民主義者的專利，換言之，有錢人才可以旅遊。上個世紀的五十年代，中產階級興起，經濟走出二次世界大戰後的蕭條，國與國之間的貿易隨之興旺，旅遊也由單向轉向雙向或多項。於是，商貿和旅遊在地球村日漸形成之後，兩者的關係也密不可分。

世貿組織成立後，「開放」（LIBERALIZATION）這個字變成讓人愛恨交織的術語。喜歡它的人說，它合乎WTO的精神；不喜歡它的人說，它是新殖民主義的代名詞。對從事旅行業的人而言，總是憂多於喜。因為「開放」這個字像如打開潘朵拉盒子的匙鑰，當它把盒子打開之後，「開放」有若魔咒，當各行各業的市場都要開放的「嗆聲」叫出來之後，無人能擋，旅行業自不能例外。世貿組織的開放政策對旅行業影響最大的莫過於下列幾項：

1. 開放外資進入國內旅遊行業，形成對本土資本的排擠效應。
2. 開放匯率市場，強迫匯率浮動提升，影響本土旅行業的發展。
3. 旅遊服務業因開放的結果，形成大吃小的合併局面，其中最明顯的莫過於國際租車業、國際連鎖旅館、國際市場調查以及國際航空旅遊。因為國際集團擁有龐大資金，本土有限資源，不足以對抗。
4. 開放天空，本土的國際航空公司，雖然也享受相對開放的同等待遇，但限於資金而無法組成龐大國際機隊，從事立足點平等的競爭。

不過，世界觀光組織對旅行業的影響卻是正面的。其中最重要的一點是，分享科技技術，它不像「開放」那麼霸道，而是採取讓開發中和未開發國家學習已開發國家所用於旅行業方面的技術，從而提升水準，進而達到「分享」的崇高目標。

自上個世紀的九十年代末期開始，世界觀光組織透過秘書處的策劃，分別對下列若干開發中或未開發中國家進行技術轉移計畫。

1. 巴基斯坦：二〇〇一年，協助巴國完成旅遊主軸計畫。
2. 中國：二〇〇〇至二〇〇二年，協助中國大陸八省完成旅遊主

軸計畫。

3.盧安達：一九九九年，協助盧國完成國家公園發展計畫。

4.摩爾杜瓦：從一九九九年開始至今，協助摩國研發觀光推廣計畫。

5.從二〇〇〇年至二〇〇二年間，耗資美金二百五十萬元，協助約七十個國家完成研發推廣活動。

從以上五個例子來看，WTO和各國旅行業者發生密切相輔相成關，因為它們了解到觀光已經變成世界上開發中國家的經濟命脈，而且也說明它是解決貧窮的有效工具。同時也證明商貿旅遊和雙WTO的依存關係是密不可分的。

二、旅遊的障礙

有了雙WTO之後，旅遊就沒有任何障礙了嗎？其實不然，至少它有以下的若干人為障礙：

(一) 人為設限

人為設限就是剝削自由旅遊的精神，本身就是違反人權的。何謂人為設限？譬如說，在一個國家之內，民眾不但沒有從甲地到乙地旅遊的自由，也沒有到國外旅遊的自由。這種人為設限，多數發生在極權和沒有充分民主自由的國家，雙WTO對它們的設限也束手無策。觀光業在上述的國家自然是一蹶不振。

(二) 政治設限

用政治的手段來阻撓旅遊自由流通，是一種極不合時宜的做法。在冷戰時代，共黨國家均用簽證方法來阻止國內外觀光人口的出入。雖然共黨集團瓦解，地球村也日漸形成，但是政治設限仍在某些國家內運行。

(三) 商務間諜

這種間諜活動常發生在商務旅遊者的身上。雖然從事間諜活動的

範圍只限於商業之內，但也可以說是踐踏了自由旅遊的精神。同時，也給予一些設置旅遊障礙國家找到了「合法」的藉口。商務間諜的出現，污染了自由旅遊的環境。

（四）反恐阻撓

自911事件之後，反恐為設置阻撓自由旅遊找到合法的藉口。反恐沒有任何人會反對，不過，反恐做過了頭，就會妨礙到自由旅遊的精神。以美國而言，911事件後的旅遊限制，等於是違反了基本的人權。譬如說，要求國外旅客進入美國時要加蓋指紋的規定，就引起其它國家的反感，而巴西政府就採取了相對的報復措施，也要求美國旅客進入巴西時同樣也要加蓋指紋。如果相對的報復措施漫無節制引用的話，其對旅行業的不良影響，不言可喻。世界觀光組織有鑑於此，特別在二○○四年二月五日，在馬德里召開的大會中呼籲盡量放寬。

（五）宗教設限

宗教色彩特別濃厚的國家，由於它們的政府屈從國內極端宗教團體的壓力，只好使出人為的手段，如拒發簽證，以剝奪其它不同宗教團體入境觀光的基本人權。雙WTO雖有宗教容忍的呼籲，而且宗教歧視也有違聯合國的宗旨，但宗教限制的障礙仍然無法削彌。

（六）疾病限制

當甲地發生瘟疫的時候，乙地國家自然而然會對甲地來的觀光客加以阻止，以免瘟疫的傳播。尤其是在SARS發生之後，各國對SARS發生國的觀光客或商務客入境限制嚴加管制。這種做法，無可厚非，但過猶不及也不是好事。例如，有些國家對非傳染性疾病也加以限制，就會有逾越門檻之嫌了！因此，世界觀光組織呼籲透過媒體公正傳播以阻止惡化。

三、雙WTO可能解決及無法解決的問題

在雙WTO架構下，旅行業的問題是否都可以解決呢？如果不能解

決，要WTO又有何用？其實，雙WTO自成立以來，都是循著理性的途徑，試圖找一些會員國都可以接受的方案，以解決旅遊紛爭，從而活絡旅行業，因為通贏是雙WTO的最崇高目標。不過，到目前為止，並沒有找到完美答案，可以從兩方面來說明。

（一）雙WTO可以解決的問題

1. 協助開發中及未開發國家的旅行業者，建立最基本的旅遊機制，讓旅行業成為一般商業服務，而不再由少數團體來控制。
2. 協助開發中及未開發國家有效保護歷史文化資源，以免流落他國而成為高價的走私買賣品。同時，也透過各管道，一方面防止國寶級文化外流，另一方要求會員國制定法律，視買賣國寶級物品為非法行為。
3. 阻止動物器官買賣，以保護稀有或瀕臨絕種動物的生存數。同樣的，稀有動物的走私和買賣也在禁之列。眾所周知，走私客常利用觀光旅遊為幌子，以便從事地下非法交易活動。
4. 有效打擊性交易之旅，特別是對兒童的性交易，均視為重大犯罪行為。目前已有三分之二的會員國參加打擊這種非法性活動或性旅遊。
5. 加強區域性的活動，以促進彼此之間的了解，增加來往旅客的數目。

（二）雙WTO不能解決的問題

1. 科技資訊發展不夠均衡，形成已開發國家主控的不正常局面，而且這種情勢還會繼續發展下去。當開發中和未開發國家的旅行業者無法有效運用資訊科技時，在先天上，他們和前者的競爭，永在下峰。即使是雙WTO盡力去為後者輔導時，因為貧窮而造成的近利心態一時不能改變，以致成效不彰。
2. 政治的圍牆不能盡撤，會員國雖同屬地球村的一員，會員國與會員國之間的民眾，還是不能自由旅遊。再者，種族與宗教的

仇視，也加高了政治圍牆的高度。雖然柏林圍牆可以一夜間消失，但在地球村的人為政治圍牆，還是無法拆除的。

第三節　雙WTO對世界旅行業的貢獻

自雙WTO機制成立以來，對世界旅行業的貢獻，還是功不可沒的。最顯著的績效是：

1. 旅遊歧視的案例已顯著下降，特別是在蘇俄共黨集團瓦解之後，東歐國家學到觀光旅遊的重要性，他們不再用歧視和敵視的眼光來看共黨集以外的觀光客。透過世界觀光組織的區域合作計畫，東歐國家也慢慢變成觀光國家。其中最有成效的，莫過於對悠久歷史文物的保留及迅速協助各國立法，包括防止國寶級珍藏外流。

2. 觀光收入已變成開發中或未開發國家的主要財源。

3. 由於全球觀光業的迅速成長，它讓各國就業人口增加，其中最重要的一點是，觀光也讓性別歧視慢慢消失。女性在觀光業所占的工作比率，不但大獲提升，其所占的重要職位，也日漸增加。由於女性工作增加，它對消彌貧窮也占了重要的地位。世界觀光組織稱之為「永續觀光以消滅貧窮計畫」（THE SUSTAINABLE TOURISM—ELIMINATING POVERTY PROGRAMME）。

4. 地球村雖已逐漸形成，但是很多盤根錯節的問題卻甚難解。這些難題也不能依恃法律手段和政治手段來解決；最好的方法是彼此尊敬和了解，才能找到一條康莊大道。而旅遊的確是一劑「化痰消咳」的良方。雙WTO在這方面已下了很大功夫，希望早日能「開花結果」，讓地球村的地球村化早日完成。

第十五章
雙WTO與媒體互動

第一節 媒體的採訪

一、採訪自由

　　在已開發國家中，採訪自由是天經地義的事。但是，開發中國家和低度開發國家，往往把採訪自由掌握在手裡，採訪證的發給，並無一般準則可循。因此，雙WTO一直為採訪自由這回事與開發中國家和低度開發國家的政府溝通，不過，進度還是非常緩慢。

　　媒體的採訪自由對某些國家而言，是一個非常敏感的問題。特別是採訪政治新聞，其所受到的阻礙，較其它議題的採訪，更為困難。

　　觀光新聞的採訪，應該算是輕鬆的一面，其所受到的限制，不若政治，外交和軍事等來得嚴格。不過，雙WTO也往往會為拒絕觀光採訪的事件出現而感到吃驚。

　　譬如說，南非洲的辛巴布維政府，就曾經拒絕過英國衛報記者進入其國內採訪象牙走私事件，因為象牙是列為禁售的紀念物。七、八十年代為了象牙而對象群展開大屠殺的行動，幾乎讓大象在亞洲和非洲絕跡；野象也因而被世界環保組織列為瀕臨絕種的動物，明令受到保護。可是，在非洲和亞洲，仍有少數非法團體，暗中獵殺野象以取其牙牟利。衛報記者想進辛國採訪獵殺野象的新聞而受阻。雖然雙WTO透過正當管道向辛國交涉，總是不得要領，最後申請採訪這件事也就無疾而終。

　　還有一些國家，抱著「家醜不可外揚」的宗旨，拒絕讓國外記者進入其國內，採訪觀光的黑暗面，特別是涉及兒童性交易的醜聞。拒絕發給採訪簽證的理由通常有二：

　　1.本國媒體已有報導，不再需要外來媒體渲染。
　　2.國外媒體會用煽動性的筆觸報導，以至國家形象受損。

　　二〇〇三年三月的SARS高潮期間，曾有兩極的情況出現：有新聞自由的國家的媒體，為煽動性報導而走火入魔，導致旅行業的生意一落千丈，全球蒙受其害；沒有新聞自由的國家卻將SARS疾情隱瞞，等到病情惡化燎原之勢已成，再想補救已來不及了。

　　雙WTO不斷在雙極端中找出一個平衡點，讓採訪觀光旅遊業的媒體獲自由採訪的權利，相信它對貿易和旅遊所提供的翔實報導，是極為正面的。

二、協助採訪

　　這一節所提到的協助採訪，可分廣義和狹義兩方面來講。

（一）廣義

　　從廣義方面來說，雙WTO對媒體的協助有下列措施是可以按部就班執行。

1. 協助開發中和未開發國家訓練觀貿的公關人員，讓接受正規訓練的公關人員來和媒體打交道。用專業對專業的接觸方式來滿足媒體的需要，當媒體的需求滿足之後，其所做出的報導，自然是正面的，間接也達到了受訪者的目的。從過去的經驗所得，非專業的旅遊公關人員，其所提出的資料和回答的問題，都不能滿足媒體的需要。為了要消除隔閡，協助訓練觀貿公關人員，應為當務之急。

2. 協助訓練觀光方面的媒體從業人員，讓他們在採訪和寫作個層面上，能夠達到水平。可以為本國的觀貿事物報導上，盡到責任，而不需透過外國媒體的報導經過翻譯而再刊登在本國平面媒體上。間接的報導，總不如直接報導來得生動和貼切。

3. 訓練IT專業人員，先從使用著手，最後達到同步接軌的目標。眾所周知，網際網路已是推展觀光和經貿的最佳和最直接的方式。已開發國家的媒體在採訪的時候，運用IT已是工作的一部

分。當他們到開發中或未開發國家採訪時，如果不充分利用IT，無疑是剝奪採訪自由的一部分。

4.培養採訪環境，盡量讓觀光環境有其清晰的一面。好的環境可以讓採訪順利進行，更有利於圖片新聞的報導。

（二）狹義

狹義的解釋如下所述：

1.簽證的取得：雖然說，每一個國家都握有拒發簽證的至高無尚權力，但這種權力也有被「濫用」的時候。當無理拒發簽證事件爆發出來之後，雙WTO有義務協助解決問題。當然，不是要WTO去干預，而是用協助採訪計畫的完成的角度去衡量。

2.經常召開觀光或貿易的區域會議，讓媒體能充分了解區域合作的重要性，加深媒體理解兩個WTO相互依存的重要性，因為經貿旅遊是廿一世紀主要脈動，媒體理解愈深、愈廣，對日後良性互動發展，會助一臂之力。

3.強化媒體和會員國之間的了解，特別是對開發中或未開發國家的會員而言，更應該多下功夫。因為媒體和它們先天上就有一條互不相信的鴻溝。從媒體角度來看，它們認為上述會員國處處妨礙採訪；同樣的，媒體也常受到批評，認為媒體對它們的報導，永遠是帶了有色眼鏡。

第二節　資訊提供

一、網際網路的效益

　　雖然網際網路已到無遠弗屆的地步，但它還是需要人來操作，其中最簡單不過的是，資訊更新。網站的競爭已達到白熱化的階段，隨時更新資訊是增加客戶瀏覽次數的不二法門。特別是在病毒傳染危機爆發如SARS，或恐怖分子大規模攻擊如911，或天災如洪水、颱風、地震及火山爆發時，網際網路就會發生它最大的邊際效應。因為危機爆發之後，還有許多的連續性後續事件接踵而至，第一時間提供資訊固然重要，更重要的是，連續以第一時間提供後續資訊，才是最受關注的。每當危機發生時，WTO和媒體平時的互動關係是否良好，就可以一目了然。

二、雙向的資訊提供

　　資訊提供的是雙向的，雙WTO可以為媒體提供資訊。譬如說，某項龐大旅遊計畫的落成，其值得採訪的焦點自然很多，若能為媒體事先提採訪重點，對爭取時效的電子媒體而言，無疑是一項福音。同樣的，當媒體對某件事情進行採訪時，如果媒體能從採訪過程中發現有可以提供給雙WTO做為改進參加資料時，也可以提給雙WTO參考。因為雙WTO的洞察力，往往是沒有媒體來得敏銳。

三、經貿旅遊教育

　　經貿旅遊教育資訊的提供，也是不可或缺的。一位資深的旅遊媒體人，他本身就是一個好的教育傳播者。因此，如果教育機構，特別是觀光學院和經貿學院能夠聘請有經驗的媒體人去擔任講座，將本身採訪經驗作為一手資訊，傳授給日後有志從事觀貿採訪的年輕學子，

未嘗不是一件薪火相傳的好事。

觀貿教育是一門新課，而觀貿和媒體採訪合而為一的教育，更是一門新課。傳道授業者本身的歷練固然重要，能否接受專業訓練者的本身能力，更為重要。

處在資訊爆炸的時代裡，資訊傳播教育對雙WTO及其會員國而言，應列為學習的首項科目。

○第三節　客觀的深度訪問報導

2004年世界觀光傳播會議曾有一項決議，「呼籲媒體在採訪時應注意其報導的主題，為往後發展所帶來的衝擊」。此項呼籲自然意有所指，媒體不應用過分渲染的筆觸，去報導災害新聞，以免給受創的旅遊業雪上加霜。

其實，世界觀光組織本身有一條道德規律，其意是說需要媒體用公正和平衡的筆調，去報導一個已發生的事故，因為渲染的筆調會讓事故惡化，從而影響旅客的到事故發生的地區訪問。當媒體報導事故時，最好能遵守世界觀光組織的道德規律。因此，客觀的深度報導的訪問，成為首屆世界觀光傳播會議的討論主題。

其實，媒體對觀光景點的報導並不會有什麼爭論，最多只不過是個人對景點的審美觀點不同，而導致使用的詞彙不同而已，這不會引起多大的爭論。若觀光景點的所在國或所在地，因為天災、人禍而引發了危機，媒體對這件事故的報導，就會受到顯微鏡的檢視。因為觀光景點本身又其周遭事業因變故發生已受害匪淺，若再經傷口抹鹽式的報導，豈非再受一次災害蹂躪？受SARS為害最深的香港，其代表MS. SANDRA LEE就在首屆世界觀光傳播會議中提出誠摯的呼籲，希望媒體若在日後遇到同樣事件時，在報導的時候要用「誠實、直接和負責的態度」撰寫新聞，公正和客觀也是媒體的守則。

一般而言，新聞報導不易出現誤導的差錯；然而深度報導往往會

發生問題，其中最嚴重的是，因為媒體工作者本身的主觀定見，透過他的寫作手法去誤導讀者。眾所周知，觀光事業是一個非常脆弱的事業，任何風吹草動，都會對觀光事業造成立即的影響。

世界觀光組織遠在二○○○年就準備要召開媒體和WTO會員國的溝通會議，但交集點總是無法達成，會期也因而一直往後延。如果不是SARS事件意外發生，促使各國正視媒體的煽動性報導，世界觀光傳播會議也不會順利召開。

當媒體也「受邀」成為世界旅遊發展的第三條支柱時，相對煽動性的報導會減少，而觀光深度報導也會相對增加。

第一屆世界觀光傳播會議

　　西元二○○四年二月五日，世界觀光組織首度在西班牙首都召開「世界觀光傳播會議」（THE FIRST WORLD CONFERENCE ON TOURISM COMMUNICATIONS），主要目的是要呼籲媒體在採訪時應注意其報導的主題為往後發展所帶來的衝擊。早在三年以前，世界觀光組織和媒體就為了報導事件帶給事件發生的地點所產生的負面影響，從而導致觀光旅遊業一蹶不振的話題，有了不同的看法，卻無法取得共同交集點。二○○三年三月間爆發的SARS危機，引起全球危機，旅遊業首當其衝，受創最深。SARS危機過後，世界觀光組織透過會員國的反應，世界觀光傳播會議終於召開。

　　這次會議討論兩個重要主題，一個是SARS，另一個則是恐怖行動，因為這兩個主題直接影響到旅行業本身的命脈而又是傳播媒體報導的焦點。因此，在真理愈辯愈明的情況下，終於獲得三點結論：

1.在以往，世界旅遊進展一共有兩大支柱支撐，一是國家旅遊組織，另一則是私人企業集團，現將媒體納入成為第三枝支架，對往後世界旅遊業的發展，會有極其正面的影響。

2.政府應該在最迅速時間之內，將危機出現的原因說明，免得謠言淹沒真相。以SARS為例，如果相關政府在第一時間公布真相，就不會有日後的失控問題發生；媒體報導也就不會出現負面多於正面的偏差。

3.恐怖分子知道攻擊觀光旅遊景點，是破壞觀光環境和嚇阻觀光客出外旅遊的最有效辦法，因此，發展中、短程旅遊的看法，獲得來自128國的與會830位代表大力支持。

第十六章
旅行業的處理危機

　　人不可能不犯錯，旅行業是由人經營的一項事業，犯錯在所難免。犯錯後立刻把危機處理好，讓損失減到最低點，則從犯錯中得到的經驗，比不犯錯還要來得寶貴。

○第一節　危機處理及損害控制之定義

一、危機處理

　　「危機處理」是指因為人為的疏失或天然災禍所造成的不幸事件，因為處理得當而不致擴大，讓受害的一方獲得滿意的解決辦法；業者的損失也降到最低點，使得雙方都維持不致單輸或雙輸的局面。這種「危機處理」方式可以獲得肯定。

　　譬如說，新加坡航空公司編號○○六次班機，於二○○○年八月三十一日由台北啟程飛往洛杉磯，當飛機起飛時，正駕駛誤入廢棄跑道，以致機尾撞上放置在工地上的吊桿，造成機身墜落著火的災難。

　　事發之後，新加坡航空公司立刻以第一時間召開國際記者會，負責全部失事的賠償，讓受害的家屬至少可以獲得一些彌補，以彌平不忿之氣。新加坡航空公司認為，法律的責任是新加坡航空公司和中正機場雙方的事，罹難家屬不應因法律訴訟而延誤了他們的賠償。

　　新加坡航空公司這樣明快的處理，獲得公開的肯定。出事後不到半年，新加坡航空公司的載客率不但沒有繼續下滑，反而攀升。這和危機處理得當有直接關係。

二、損害控制

　　「損害控制」是要把因失誤所造成的損害賠償，減少到最低限度。但在減低的同時，不會造成糾紛，如若有糾紛出現，就不叫做「損害控制」了。「損害控制」是一種藝術，是一種讓事件發生所牽涉

的各方，都能以心平氣和的態度接受調解，最終達成各方接受的協議。「損害控制」不是單方面用強橫的態度讓涉案各方接受；也不是要讓某一方委曲求全，以不平等的妥協方式收場。

「損害控制」是二十世紀九十年代的新名詞，先是由旅遊界方面引用，隨後推廣到政治領域。以目前狀況看，政治人物用「損害控制」的機遇率要比旅遊界更為頻繁，因為政客經常說錯話，每說錯一次話，就要啓用「損害控制」的機制來為闖禍者圓場；而旅遊界的出事狀並不多見。

一個懂得巧妙運用「損害控制」的業者，他一定是一個好的公關人才，也應該是一個心理學專家，懂得何時收與放。讓一流人才去處理「損害控制」，易收事半功倍之效；平庸之才，是不會把「損害控制」處理得很好的。

第二節　旅行業危機發生的成因及解決之道

本章一開始就說「旅遊業是由人經營的一種事業，自然會有錯誤的事件發生。」但是，最容易在旅業出現的錯誤有那些呢？又如何解決呢？將之分述如下：

一、旅行證件遺失

旅行證件的遺失，是一件很嚴重錯誤。因為可能因一個人的犯錯而讓整個團體的行程為之延誤。有時候，一個團體的旅行證件由旅行業者集體保管，而會出現集體遺失的怪事。遇到這種情形，如果是發生在國內，尚有時間補救；如果發生在國外，那麼領隊一定要去我國駐在當地國的大使館、代表處或相關單位辦理報失和補發的手續。

二、超額訂位

　　這種失誤是司空見慣的事，但是一旦發生，業者應該以負責任的態度去處理。譬如說，安排超額的旅客搭乘一班飛機，或者是請求別家航空公司支援，盡量減低旅客的抱怨，如果能夠適時給予受損旅客的補償，可以收到圓滿結局的效果。

三、航班誤點

　　飛機誤點也是常有的事，但要看業者和航空公司如何消減緊張氣氛。誤點事情一旦發生，航空公司和業者都應該在第一時間之內告知旅客，讓旅客們有心理準備。常出門的旅客都有誤點的經驗，但最不能原諒的行為是，航空公司或業者都不願在第一時間內，向旅客說明誤點的真正原因，而採用「絕字訣」。到了最後，當旅客的忍耐度超過極限而爆發非理性動作，而業者才採取彌補行動時，已經太遲了！即使有再好的補救辦法也於事無補。

四、意外傷亡

　　對旅客而言，這是他們最不願見到的事情；業者當然也不希望這類倒霉的事情會發生在他們的旅遊團上。不過，不幸的事情既然發生，就要有面對殘酷事實的勇氣。

　　業者第一件要做的事是，以第一時間通知受害者的家屬，並安排彼等盡快趕到現場，協助處理變故。

　　其次是立刻通知我國駐在地的相關單位請求協助，也應該即時通知國內相關主管單位，以便訓令彼等之駐在地單位派員協助；如果沒有，也應該通知駐在鄰近國的單位派員前來協調處理，讓受害的家屬，得到人性和理性的照顧。

五、旅館失信

　　這種事情多發生在旅途中的銜接問題上。譬如說，一個旅遊團體從甲地旅遊到乙地時，當他們發現乙地的旅館並沒有依約提供房間的數量，以致發生部分團員無房可住的尷尬現象。負責領團的業者就要有第一時間解決問題的機智，絕對不能讓事態朝嚴重方向發展。尤其是半夜到達的團體，團員經過一天忙碌旅遊而最需要到房間休息的時候，居然會發生房間不夠分配的嚴重失誤，對團員們來講，真是情何以堪！在這種時候，領團業者的功力，馬上顯現出來。沒有抱怨的話，當然是處理得很好；抱怨連連的話，領隊的能力就會受到質疑。

六、購物糾紛

　　古云：「清官難斷家務事」！同樣的，購物糾紛，特別是旅遊過後的購物糾紛，比斷家務事要難上好幾倍。而且稀奇古怪的糾紛層出不窮，沒有一套可遵循的機制，只能靠個人的圓通手法來處理。

七、瞬間發生之恐怖事件

　　恐怖事件是旅行業的殺手，沒有人能夠預測到什麼時候會有恐怖事件發生，但是當它一旦發生之後，悲劇接踵而至。因此，旅行業的負責人及率團出外旅遊的領隊，一定要有一套安全機制手法，以應瞬間之變。

　　首先，恐怖事件發生後，第一要件就是要檢查團員是否受到波及，如果有的話，應該馬上通知家屬及相關單位；如果沒有，也應該第一時間回報平安，以釋疑慮。

　　其次，盡量避免帶團進出一些有潛在危險的旅遊區；如果一定要去的話，也應該事前為團員做詳細簡報，讓團員能提高警覺。

　　最後，恐怖分子攻擊事件結束之後，盡量把未受傷害的團員送到安全區。受傷的團員也要安排妥當的醫療服務，等到受傷家屬趕來之

後，業者本人才能離開出事地點，以示負責。若不幸有罹難團員，首先將其家屬接來，共同商討安排後事。喪家家屬的意見一定要尊重，要用悲天憫人之心來處理不幸事故。

第三節　損害控制的範例

本節以SARS為例做為損害控制的說明。

SARS是21世紀的新病例，因為沒有醫療記錄可循，隨著疫情的擴散，造成全球的恐懼，其中受損最嚴重的，莫過於災害國家的旅遊事業。SARS首先在香港出現，病毒隨著人體的接觸傳播，瞬間擴散到新加坡、加拿大、越南、大陸及台灣。雖然菲律賓、馬來西亞和印尼都受波及，但病毒並沒有在上述之國內蔓延，很快就受到控制，沒有給社會帶來太多的危害。但是，旅遊業卻直接受到衝擊。

在受損害嚴重的國家中，它們本身都沒有一套病疫控制機制，期望能讓SARS早日受到控制，危機早日解除，使旅遊業的生機早日恢復。

一、香港

香港受創最嚴重，在SARS高潮期，由於媒體報導過於聳動，以致百業受害，旅遊業受害尤深。當SARS疫情爆發之初，香港政府和媒體沒有良好互動，造成社會不安，等到香港政府注意到事態嚴重才和媒體溝通配合時，為期已晚。香港旅遊業的損失，非天文數字不足形容。

二、新加坡

新加坡政府有鑑於香港媒體的凸槌運作，因此在SARS來到時，立刻成立防SARS中心，每天對媒體作簡報，並公布疫情，讓媒體沒有

機會在道聽塗說的情況下寫新聞。而新加坡政府也同時宣布會對造謠者或爲造謠者傳播的媒體，加以重罰。媒體沒有特權製造或散布不實新聞而對社會造成不安。當WHO宣布把新加坡從SARS疫區除名之後，新加坡政府也立刻啓動向全球推廣新加坡旅遊市場的機制，爲旅遊業打氣。

三、加拿大

加國受SARS衝擊很大，傳播疫情的人是來自香港的旅客，而加拿大的亞洲觀光客又以香港爲多。在SARS期間，加拿大雖然沒有採取禁止港人入境的措施，但對港人所做的種種嚴格的隔離措施，等於是削減了入口人數。在SARS期間，香港飛加拿大的直航班機的班次，一減再減，由此可以看到旅遊業的損失是多麼嚴重。

四、越南

越南在發生SARS之初，政府聽取了駐胡志明市開業的義大利醫生建言：「公布眞相，並立即請求WHO派遣專家前來協助。」那位醫生最後也爲SARS而受感染，在醫療過程中失去寶貴生命，但越南政府接受他的建言，讓SARS及早得到控制，很快就獲得WHO自SARS警告名單中除名，旅遊業隨即恢復。

五、大陸

大陸是SARS的始作俑者。由於大陸衛生部用隱瞞的方式將SARS視爲一種普通流感，以爲自己可以處理。這種隱瞞事實眞像的拙劣手法，最後終於自己嘗到苦果。雖然北京市長和衛生部長相繼遭撤職處分，但對SARS的災情無補，該國旅遊業跌落深淵。最後，還是借助WHO的幫助，在SARS肆虐半年之後才從警告摘下除名。這是「危機處理」最壞的例子，旅遊災害也怨不得別人了！

六、台灣

　　當SARS在香港和新加坡爆發之初，台灣還沒有受到波及。政府陶醉在「3零」的數字中，媒體和旅遊業者都沒有把心思放在預防這個字上。等到「和平醫院」封院，我的名字公布在WHO的疫區裡之後，全國上下陷入一片慌亂。不實和聳動新聞常在媒體出現，旅遊業者在無警號的狀況下，紛紛倒閉或休業；出入口觀光數字直線下降，觀光倍增計劃破功；全國觀光事業和相關事業陷入一片愁雲慘霧中。

　　台灣是從世界SARS感染區中最後除名的一個國家。SARS危機解除後，台灣的業者和主管觀光業務的觀光局，都沒想出極積的配套計畫解決問題，只是頭痛醫頭，腳痛醫腳短暫止痛法。業者希望政府立刻貸款紓困；觀光局的立場是，業者紓困之後，可以馬上振作起來，同時也把入口數字向下修正，為自己解套。但事實證明，上述各種方式都沒有切中時弊。「努力」工作後所得到的媒體的評論是：「我國觀光業，還沒有甩開間距間距SARS陰影」。與其它國家相比，是何等的諷刺。

第四節　重視媒體的角色

　　不論是業者或NTO，當它們在處上述兩件案子時，都不能忽略媒體所扮演的角色。從好的角度去觀察，媒體可以用客觀的筆觸去寫他們的新聞報導，讓社會大眾能接受業者或NTO所提出來的解決方案；從反向的角度來看，若媒體的報導對事件本身有所扭曲的話，後果相當嚴重。當然，這裡所述，自然不是去操縱媒體，但能和媒體結為朋友，總比樹立一個敵人要好的不知多少倍。和媒體結緣的辦法，十分簡單，只要能從下面四個方向著手，就可以達到結緣的目的。

一、平時溝通

　　業者和媒體的關係不是用「臨時抱佛腳」的態度可以建構起來

的，平時的溝通非常重要。沒有溝通，自然沒有相互了解的基礎，碰到重大事件發生，相互的期望當然會有落差。因此，業者應該常與媒體接觸，提供相關的背景說明和資料，讓媒體了解業者的平時作業情況；而業者也可以利用溝通的機會去了解媒體的報導重點和需要，讓媒體取得充分資料，可資運用。溝通是一種很普通的人與人交往行為，因此，很多人都以為是「小事一件」而忽略它，以致引發溝通不良的後遺症。

二、雙方互信的培養

互信是靠平時培養出來的，業者要相信媒體，反之亦同。培養互信的最好辦法是，業者要不時釋出不同的訊息給媒體，如背景說明或尚未成熟的計畫給媒體，而媒體應該了解時機尚未成熟，不宜搶先報導的守則。久而久之，雙方都能取得彼此的信任，等到重大事故發生的時候，雙方的互信機制就可啟用了。

三、把握第一時間的重要性

媒體是要講求時效的，在分秒必爭的時代，即使是幾秒鐘的優先，對媒體來講，就是一場勝利。同樣的，業者也要利用第一時間把重大事故，不論好與壞，對外宣布，以釋眾疑。因此，業者要在謠言發生之前的第一時間將真相公布；同時，媒體也希望把真像在謠言未造成傷害前向廣大讀者、聽眾及觀眾講清楚、說明白，避免謠言帶來的災害。

四、事後坦誠的檢討

每次重大傷害事件處理之後，總會有好、壞兩方面的反應，特別是來自媒體的反應，因為媒體對外的接觸面，有其深度與廣度。業者絕對要抱著「有則改之，無則加勉」的寬大胸懷，廣納建言，以為日

後改革的張本。這種做法，才可以免除一錯再錯的過失。

　　媒體也應該張開它的耳朵和眼睛，去聽、去看，以便了解對事件的報導有沒有偏頗之處，以為日後的改良守則。業者對媒體也要善盡言責，以「友相聞」的態度相處，兩者之間的關係自然和睦。

　　　懂得危機處理的人，不會隨意製造危機。對旅遊事業而言，危機愈少，賺錢的機會才愈多。常看到一些業者因而養成「不拘小節」的壞習慣。等到因小節而衍生出大問題時，就失去處理危機的先機，導致一發不可收拾的地步。經驗告訴旅行業者，絕對不可以用「寬恕」的態度去處理小節之錯。這種「寬恕」是一種錯誤的原諒，也直接鼓勵有犯錯潛在意識的人去向寬恕者挑戰，最後讓寬恕者「自食惡果」。其實，這種錯誤從頭開始就可以制止及避免的。

　　　台灣的觀光局和旅行業者是最不懂得危機處理的單位和事業了。與周邊國家相比，所要學習的地方特別多，其中最重要的一環，莫過於如何避免同樣的錯一犯再犯。

 第十七章
國家旅遊組織面臨危機處理
及損害控制的案例

　　觀光事業是一項脆弱的事業，任何風吹草動都會對它造成衝擊，稍一處理不慎，其所受損失非一朝一夕所能彌補。基於此，世界各擁有觀光資源的先進國家，在「危機處理」（CRISIS MANAGEMENT）上都有一系列的作法，盡量讓損失受到控制（DAMAGE CONTROL）以減至最低點。可是，在開發中國家或未開發國家（THE DEVELOPING COUNTRIES AND THE UNDERDEVELOPED COUNTRIES），因為沒有一套可循的因應計畫，每當危機發生時，如天災（颱風、地震或乾旱）人禍（戰亂、金融風暴或瘟疫、SARS），對本身觀光事業所帶來的災害，非天文數字不足以形容。尤有甚者，元氣的恢復，短者在一、兩年之內，長者達三、四年之久不等，對依賴觀光收入的行業而言，可以說是無情的打擊。

　　SARS讓全球旅遊市場重創，後SARS時期，各國莫不致力復甦觀光業，經過幾個月努力，高下顯見。若以台灣和香港及新加坡相比，台灣遠落後彼等之後。香港得大陸開放旅遊之賜，以二○○三年九月而言，香港境外旅客人數成長達百分之七點九。新加坡在鄰近國家印尼、泰國和印度等，進行強迫推銷，以致使上述國家旅客到新加坡旅客人數高達百分之十左右的成長，加上新加坡在SARS之後，立即對大陸旅客開放十四天免簽證。上述各項努力，對新加坡觀光業從谷底回升大有幫助。反觀台灣仍在負百分之六的數字間徘徊，仍有努力空間。

第一節　國外案例

　　現在列舉近年來，在一些國家發生的實例，針對國家旅遊組織面臨危機處理及損害控制詳加說明。

一、澳大利亞

　　澳洲是靠觀光為主要收入之一的先進國家。優美的自然環境和友善的人民，成為爭取國際觀光旅遊客到澳洲觀光的兩大有利條件。可是，一九九六年澳洲聯邦參議院出了一名「以澳洲白人至上」的獨立派漢森女參議員（SENATOR HENSEN）（註：漢森女議員只做了一任六年，二〇〇三年因挪用公款而被判入獄。）

　　她的偏激言論讓澳洲的友善聲明毀於旦夕之間，給外人的印象是，「白澳政策」的言論，又死恢復燃，讓澳洲政府所作努力，傾間流失（註：參見本書第十八章）。漢森女參議員的言論，不是「天災」，而是「人禍」。澳大利亞旅遊委員會（AUSTRALIAN TOURISM COMMISSION, ACT）理事主席約翰‧摩斯（JOHN MORSE）在國會聽證會中說：「在過去一年來，漢森排亞裔的偏激言論，讓我們友善國家的聲名受到污損。」據摩斯估計，漢森的言論給澳洲旅遊事業帶來至少有四千萬澳幣的損失，約上千的旅遊及與旅遊相關的事業人口失業。摩斯認為，如果處理不好，損失還會持續增加。

　　摩斯和澳洲旅遊委員會的同仁，如何收拾漢森偏激言論的爛攤子呢？讓我們了解他們的做法，以資借鏡。

1. 透過聯邦政府與各州政府的首長向亞洲國家保證，漢森只不過是個人的偏激言論，並不代表任何政治組織或群體。
2. 媒體也對漢森的偏激言論感到不妥，於是不約而同對漢森言論加以駁斥，讓海外讀者了解澳洲的輿論並不支持漢森的偏激言論，也沒有市場可以「推銷」以及本屆競選連任將會遇到巨大

阻力（註：漢森競選連任失敗）。

3. 摩斯親自率團，走訪東南亞的星、馬、泰、印尼和菲律賓等
國，與當地業者舉行溝通會議。邀請各國業者親訪澳洲，與當
地業者舉行面對面會談，利用機會實地了解澳洲的友善環境，
從而消除業者疑慮，放心推銷澳洲。ATC也和澳洲的IN-
BOUND業者在東南亞地區聯合刊登廣告，「收拾民心」。

4. 表達善意：摩斯在新加坡的一項業者會中說，一九九五年有420
萬觀光客到澳洲旅遊，其中一半是來自亞洲，這個市場對澳洲
來說是太重要了，澳洲不能失去。憂心之情，洋溢於表。

二、香港

自香港回歸熱潮過去後，觀光客抵達數字呈直線下降，其中主要
客源為日本，流失最多。細查原因是，香港的旅館對日本觀光客收費
過高，其後經日本媒體披露後，讓日本人有一種被欺騙而受愚弄的感
覺；於是，旅行社集體杯葛香港，使香港旅遊事業雪上加霜。

香港旅遊協會從日本媒體得悉旅館敲詐之後，立刻對亂收費的旅
館，嚴加懲罰，並派團到日本向日本業者保證，這類事情今後絕對不
會再度發生。

香港特區首長董建華也在一九九八年十一月上旬利用訪問日本的
機會，親自向日本首相橋本龍太郎保證，少數害群之馬的旅館已受吊
照處罰，保證日後的香港旅館不會再有類似欺騙日本觀光客的事情發
生。

少數害群之馬所做出的「短視圖利」而讓整個大環境受損。最後
還要勞駕特區首長致歉，這也可以說是人禍了。

三、東南亞煙霾

一九九六年八月起，由於印尼農民火燒農場而釀成的森林大火，

讓其周邊國家馬來西亞、新加坡和泰國南部蒙上一片煙塵，歷久不散。

罪魁禍首的印尼，自古至今都有燒農場上的廢耕植物作為施肥的古老習慣。但一九九六年因受聖嬰年乾旱的影響，雨季遲遲不來，森林大火失控而殃及鄰國，讓馬來西亞和新加坡的空氣污染指數不斷上升，給人類健康帶來危害，且白天能見度僅及手臂之遙，促使西方國家到東南亞的旅客均紛紛改往它地。以新加坡一地而言，英美旅客分別減少了12.2％和11.9％，東南亞旅遊市場生意也一落千丈。東南亞的煙霾，可以說是印尼的人禍加天災所造成。

東南亞國家一向都有「唇亡齒寒」的危機意識。自是年九月開始，即在新加坡成立「聯合災報中心」，每隔一天即對外發布空氣污染指數；可是，今年的印尼森林大火持續有三個月之久。初步估計，被燒毀的原始森林約需五百年才能恢復舊觀，而以自然景觀與探險旅遊的賣點，也被無情之火摧毀。

到了一九九六年十一月底，由於風向改變，馬來西亞、新加坡和泰國南部才「重見天日」，睽違已久的藍天白雲再現人間，但損失已無法彌補。

現在要談談，類似這種天災加人禍的事情發生，東南亞相關國家如何處理以把損失減至最低限度呢？根據了解，印、馬、星、泰四國政府可以說是束手無策，因為事發國印尼本身救援動作不太大。當火災發生之初，主管機關如農業部和環保部都認為只要雨季來臨，這些火就可以自然熄滅。可是，誰也沒有想到，聖嬰年的來臨讓雨季延後，等到燎原之勢已成，再也沒有辦法撲滅了。印尼蘇哈托總統頻頻向鄰國馬來西亞、新加坡和泰國道歉。但是，觀光收入的損失，非道歉兩個字就能彌補過來的。以新加坡而言，十月份的入境旅客下降17.6％，觀光周邊事業也大受打擊。

對印尼來講，損失可以說是咎由自取，但無辜的馬、泰、星三國又如何能賺回損失呢？

一九九六年東南亞的煙霾之害可以說是一個很特別的例子，這也說明觀光事業是很脆弱的，即使本身一切都做得很好，鄰國發生狀況也會受到波及。

印尼觀光旅遊局公布，自一九九六年八月二十七日大火失控至十月一日印航班機在棉蘭失事（註：受煙霾影響，駕駛師視線受阻），印尼旅遊業損失占總收入75%。

馬來西亞旅館協會公布，自煙霾侵襲以來，一九九六年六月至九月的旅館損失約一百億馬幣。

新加坡旅遊局公布，一九九六年九月訪客五六四、三七二人，較八月六四四、三七二人少了八○、○○○人，並預估明年零成長。

四、埃及回教基本教義派恐怖分子行兇

一九九四年，埃及恐怖分子在開羅對一輛載滿國際觀光客遊覽車開火行兇，造成十餘人死亡慘劇，事後兇手遭到拘捕，並在一九九六年九月十八日由法庭宣判死刑。

一九九六年十一月十七日，恐怖分子為了報復，選擇在埃及當地旅客眾多的盧克索古廟向旅客亂槍掃射，造成七十四人死亡，八十五人受傷的悲慘局面。恐怖分子揚言還會繼續出擊。

這件慘無人道的「人禍」，導致全球旅客及旅遊機構紛紛取消到埃及觀光的行程。新加坡旅行社也加入停止出團到埃及觀光的行列，並將旅遊團改換到其它地區觀光。埃及是依靠觀光賺取外匯的國家，失去觀光旅客如同失血，情況嚴重。

埃及政府曾在兩年前的兇殺事件發生後得到「高人指點」，透過國際公關公司為他們做宣傳，並邀請媒體實地報導。兩年來，國際旅

客又重新回到這個風光明媚，古蹟豐富的文化古國旅遊。國際電子媒體上最常見的人面獅身雄偉建築以及尼羅何的日落，在在都讓遊人們嚮往，觀光市場恢復舊觀也指日可待。這可以說是「危機處理」和「控制損害」的「經典之作」，也為往後開了一條恢復舊觀的典範。然而，誰又會料到埃及的恐怖殺手再度以國際旅客為目標，造成血腥慘案。人禍也可以說是觀光事業的殺手。

> 一九九六年十二月，埃及政府本準備舉辦21世界電影大觀展，邀請國際紅星亞倫‧狄倫（ALLEN DERON）和英國名導演亞倫‧派克（ALEN PARKER）出席，利用機會挽回觀光形象，可是上述兩人都加以婉拒，會議的宣傳性隨之消失。埃及政府的計畫沒有成功。
>
> 時至今日，埃及政府的觀光宣傳影片，常常透過CNN聯擴網，向世界播送。尼羅河的日落美觀依舊，但觀光客的人數一直攀升不上來。二○○四年元月三日，埃及飛機紅海墜毀，一四八人全部罹難，使埃及的努力，又付諸流水。

五、柬埔寨內亂

柬埔寨經過十八年內亂，隨著聯合國幾番調停之後，終於達成停火協議，民選政府也隨著產生。柬國的觀光事業也一片欣欣向榮，聞名世界的吳哥窟也隨著戰火的平熄而變成柬國的觀光勝地。

可是，一九九六年七月五日的政局領導人內閧，隨而引發新內亂。平穩繁榮的局面又被戰火烽煙而取代，柬埔寨的觀光資源也因而受到波及，戰火讓國際遊客卻步。

洪森本人正忙著為延續自己的政治生命而忙得焦頭爛額，如何有時間去顧及觀光？即使有意願也沒有餘力去請國際公關公司為柬埔寨

打國際知名度。

　　美國國家遺產保護委員會委員大衛・布吉（DAVID BUGI）一九九六年十二月二日接受CNN訪問時，開宗明義就說：「柬埔寨內亂若不立即停止，誰也救不了柬埔寨。」根據數字統計，一九九六年七月、八月、九月三個月內，觀光收入是零位數。這是「人禍」摧殘觀光事業又一例證。也是低度開發國家無法自我「處理危機」和「減少損失」的最好詮釋。

　　在上述五個案例中，說明已開發國家、開發中國家和低度開發國家處理觀光事業遇到危機時的不同手法，而產生不同的結果其分析如下：

1. 已開發國家如澳洲，主動出擊以防止危機擴散，讓損失減少至最低程度。
2. 開發中國家如東南亞國協和埃及，都有意願去防範危機擴散；可是，由於人謀不臧的因素太多，反而讓危機擴散，以致造成天文數字的損失（註：新加坡旅遊局、旅館業者和新航，在煙霾過後立即邀請各國業者及媒體訪問新加坡。了解煙過天青後的新加坡原來面貌）。
3. 低度開發國家如柬埔寨，只知道製造危機，讓損失擴散，控制損失也就不用談了。

第二節　國內案例

本節提出台灣觀光協會駐新加坡辦事處，處理危機的方法。

一、負面報導

自一九九六年三月台灣海峽飛彈危機發生以來，國際媒體駐東南亞特派記者，對台灣的負面報導多過正面報導，其中以白曉燕命案、劉邦友滅門血案、彭婉如姦殺案、口蹄疫事件以及拔河斷臂等的血腥畫面一而再，再而三在新加坡電子媒體和印刷媒體中出現，這種「洗腦式」的報導，讓新加坡人及其周邊國家的旅客都在問：「到台灣旅遊安全不安全？」因為旅遊安全是旅客們列為首要的顧慮。

舉例而言，一九九七年十一月二十四日，新加坡的聯合早報和海峽時報都以聳動的標題說：「從資料顯示，台灣犯罪型態日趨殘暴，殺人比率僅次美國。」海峽時報在資料統計圖上還加上陳進興的縮影，類似的負面報導新聞，給台灣的觀光市場帶來很大的殺傷力。

二、台灣觀光協會駐新加坡辦事處危機處理手法

做為一個NTO駐國外擔任觀光推廣工作的負責人，消除負面報導是責無旁貸的。台灣觀光協會駐新加坡辦事處針對「危機處理」和「控制損失」的處理原則，分別從幾方面進行「滅火行動」：

1. 參加專科以上學校社團舉辦的「旅遊週」，以現身說法，說服年輕一代的FIT旅遊族，讓他們放心去台灣旅遊。
2. 參加商會社團餐會，鼓勵商務旅遊，並且介紹台灣舉辦的貿易商機，並為有意前訪台灣的商務界人士介紹會前和會後的一日或二日遊的觀光日程。
3. 打進新加坡的基層組織，特別是設在組屋區的人民服務中心，分發資料和參加活動，尤其是在組屋區的鄰里舉辦展覽會期

間，提供錄影帶放映。

4.提供可讀性的觀光資料和資訊給報社，定期刊登，讓讀者養成
　看台灣觀光特寫的習慣。

5.盡量配合新加坡退伍軍人協會的活動，提起他們重回台灣旅遊
　的興致。同時也配合我國駐新加坡代表處軍事組的要求，提供
　錄影帶與旅遊資料轉交星軍方運用。

6.參加CALL-IN旅遊節目，現場回答聽眾對台灣的「安全與旅遊」
　質疑的問題。

7.常到馬來西亞柔佛州的新山市參加推廣活動。新山與新加坡只
　有一橋之隔，也是馬來西亞第二大華埠，讓該地華人了解台灣
　的安全旅遊也是重點的工作。

8.以便餐方式與業者（促銷台灣市場）及媒體面對面溝通。

9.鼓勵華航和長榮出售廉價套裝遊程，專銷南台灣，長榮已收立
　竿見影之效。

　　任何一個國家旅遊局派駐海外的辦事處，都要有「救火」的功
能。要在第一時間內掌握先機，把火勢撲滅，讓災害減輕到最少的程
度。如果沒有辦法做到這一點，它的功能就會失去一半。以上所提出
的九點，雖然說是台灣觀光協會駐新加坡辦事處的一九九七年新加坡
經驗，但是適合一般NTO駐外辦事處的通則。利用舉一反三的推理，
也可以達到「危機處理」和「損害控制」的雙重目的。

 第十八章
後SARS時代旅行業者與媒體
及國家旅遊組織的群體關係

　　SARS是二十一世紀的新瘟疫，它給人類帶來莫名的恐懼，特別是受感染的國家，爲禍尤烈。它有若中古世紀的黑死病，使當時的人類重創，生活有如在地獄之中。雖然現代醫藥科技進步，從SARS發生到全部控制，只花了半年的時間；不過，對於旅遊業者、媒體和NTO所造成的衝擊，尤甚於中古世紀的瘟疫。爲什麼，因爲地球村業已形成，甲地發生的病毒，很快就會傳到乙地。在傳染的過程中，旅遊業卻不幸扮演了悲劇的角色，SARS使得經營和業務造成無可彌補的損失。很多業者就倒了下來。

　　SARS是沒有辦法根絕的。各種醫學和科學的預測，都會言之鑿鑿的說，二〇〇三年冬季還會捲土重來（註：二〇〇三年十二月十七日台北發生入冬以來全球首件個案）。因此，旅行業者本身就要有心理上的準備。媒體在報導也要更多的客觀和正確的深入分析，穩定人心。國家旅遊局要確實掌握各種資訊，用第一時間公布，以消除人們對病毒的畏懼心理。

◯第一節　旅行業的因應對策

　　第一次SARS來臨時，由於它是重未發生過的疫病，在應付的時候，確有不知所措之感。但是經過半年的拼鬥，業者應該從痛苦經驗中得到從新出發的啓示，即使SARS再來，也無所懼。業者的作法，應朝以下幾個方向進行。

一、健康旅遊行程的多元化設計

　　眾所皆知，SARS的病毒是出自衛生水準較差的地區。因此，在旅程設計時，盡量避免到上述地區旅遊。但問題是，不少風景壯觀的旅遊點，其最大缺點就是衛生條件不夠，其中尤以低度開發國家和開發中國家爲最。爲滿足消費大眾對前往壯麗景點觀光的渴望，多元化

的設計是絕的需要，可以用健康的旅遊方式取代舊有行程。其中更重要的是，要給旅遊消費大眾灌輸健康常識。譬如說，出發前的講辭，讓旅遊者有心理準備。特別是到衛生條件較差的地方，更應該要講解清楚，說明白。

旅遊業者要有說服的能力，去讓消費大眾接受業者的說法，打消自己的原意，而去接受業者的替代行程。SARS以前，業者往往不思進取，一個行程可以連續推出好幾年；但SARS之後，這種故步自封的做法等於是一種不負責的做法。多元健康旅遊行程將是一種新潮流。

二、集體推廣的必要性

「團結就是力量」不應該再被譏爲口號。旅行業者，應保持一貫性的推廣，特別是在SARS曾經發生過的地方，業者更應該主動出擊，用行動來說服內心仍存疑惑的旅遊消費大眾前來觀光。

SARS之前，業者可以單打獨鬥，可以用各種花招以招攬遊客。SARS之後，單線操作幾乎不會有成功的機會。因爲若SARS再度來臨，其破壞性是全面的而不是選擇性的。業者沒有獨善其身的免疫力。

這裡所講的團結，是指未雨綢繆，以萬全準備預防病毒的侵襲。團結的擴大的解釋，應是全民之力，集合所有的力量去推廣。除了業者之外，一般旅遊促銷團體也應發出聲音，以爲後盾，因爲它們也是靠旅遊而生存的。

三、特殊景點的安排

這裡所指的特殊景點，應是SARS之後建造的各種觀光消費點，如新推出的主題公園、新落成的綜合消費廣場、新成立的國家藝術館或表演場所、新完成的觀光道路、新發展的多元化景點社區，甚至是對抗SARS時期的醫院等等。旅行業者應主動介紹上述的新觀光地區，

讓一般旅客，特別是國際上的消費大眾了解到，負責觀光發展的相關機構，並沒有因SARS的打擊而懷憂喪志，相反的，比從前更積極。積極的做法可以說服國際旅遊大眾，讓他們可以放心的前來遊玩。

論述至此，可以舉一個實際例子來說明本身的無懼行動，才可以說服國際人士前來遊玩。因為本身的信心，可以轉換成他人對自己生出的信心。

眾所皆知，以色列是一個經常受到恐怖分子攻擊的國家，但以色列把「觀光金圓」列為第一項收入。以色列政府不能因為恐怖分子而放棄觀光，愈是退守，愈自陷於絕地。以色列觀光業者了解，出擊是佳的防守，於是，二〇〇三年十月間，推出了一套遊程，稱為「恐怖活動之旅」。這是戰火下的行銷策略，將「反恐、團結、冒險」作為旅遊新路線，當旅遊新賣點，成本雖然高了一點，但卻收立竿見影之效。

以色列這種大膽行銷，主要是看準了人類有冒險的天性，特別是e世代的FIT族群，特別喜歡去有刺激兼俱挑戰的地方觀光，因為他們的血液裡，充滿冒險的基因。

如果我國的業者推出克服SARS路線圖，把教育寓於旅遊之中，那來，特殊景點的安排，將是成功的保證。

第二節　媒體的因應對策

當SARS病毒爆發之初，全球的媒體，以我國媒體爲甚，都把報導重點放在「煽動性報導上」（SENSATIONALISM）而忽略了SARS病毒防範上，更不用說研發抗疫的工作上。尤有甚者，有些媒體甚至還用嘲笑的筆調去形容受SARS毒害甚深的地方，以彰顯本身健全的防疫網。不過，自防疫網破功之後，媒體手腳大亂。從煽動變爲恐慌，再從恐慌變成杯弓蛇影的不負責任的報導，使得社會大眾心防失守，造成恐懼和不安，這是何其不幸。因此，後SARS時代媒體的做法，應朝負責、客觀和多研究這三方面下功夫，讓報導出來的新聞內容，盡皆可信。

一、負責任的報導

十九世紀末流行於美國的「煽動新聞報導」早爲各國主流媒體所摒棄。除了一些「小報」（註：TABLOID四開紙的報紙）之外，沒有正派媒體願意用激情筆調去寫新聞，而新聞傳播教育一再強調負責的重要性。

SARS爆發期間，不論平面媒體或電子媒體，在搶獨家和搶快之餘，完全沒有顧慮到後果。其中受創最深的，莫過於旅遊業和其相關事業。

2003年12月17日，後SARS時期的第一個SARS案情發生，受害者是在個人的研究室內染煞，純屬個案。從這件新聞的初步報導手法來看，負責的成分多於煽動的成分，這種改變多少與上回報導SARS所受社會大眾指責有關。媒體本身的信譽，也變成是一個受害者，這是何其不幸。

處在一個資訊爆炸時代，媒體要對社會大眾負責；而社會大眾也要有指責媒體不負責任的勇氣，相互的鞭策，才能讓雙贏的局面出現。

　　當第一波的SARS過後，旅行業者紛紛表示，如果不是媒體毫不
負責的煽動性報導，把國際旅客嚇到不敢來訪，他們的損失也許會減
輕不少。不負責的報導讓旅遊業者直接受害，整個國家的形象受損，
又何嘗是一件有體面的事？

　　因此，後SARS時代的媒體，應有更負責任的心懷，去報導相關
新聞。用愛心去報導災難新聞，其所受到的尊敬遠比幸災樂禍的筆調
來得高尚。

二、客觀的論述，取代主觀的報導；平衡的處理
　　方式，取代極端的論點

　　身為媒體人，永遠要記住「客觀」這兩個字；而且其心如秤，不
能只向一方傾斜。斷章取義的報導不足取；只傾向某一方面的報導，
易起非議。2003年SARS這個字首度在媒體出現後，因為它是一個新的
病變，沒有人了解它的嚴重性，而且只是在大陸和香港首度發生；於
是，國內的媒體都是主觀手法報導，並強調我國的防疫能力超強，讓
社會大眾誤以為SARS不會傳進台灣，也讓旅行業者疏於防範。可是，
當和平醫院封院新聞爆發，立刻引發社會大眾的恐慌，媒體應堅守的
客觀與平衡兩大防線，相繼失守。搶新聞的情況，有如亂民搶劫一
般。試問，媒體到了這個地步，怎能不讓「全民受害」，旅行業者又如
何能例外？

　　對一種前所未有的疫情，絕對不能用輕俏的筆調去報導，因為帶
來的衝擊十分嚴重，且後遺症無窮。客觀與平衡的報導，才能立於不
敗之地。這不但是旅遊業者之福，也是各行各業之福。

三、要用學術研究者的心態去報導和處理新聞

　　因為SARS不是一般傳染疾病，如霍亂、痢疾和瘧疾等，前者無
跡可尋；後者則已研發出各類特效藥，只要對症下藥，不會造成嚴重
的危害。SARS是一種突發新病疫，一方面要去控制，另一方面又要搶

時效以研發特效藥；因此，媒體在報導的時候，就要有一種深入研究和不恥下問的心情去下筆。

現在一般媒體，都是在分秒必爭下搶獨家，即使搶先一分鐘，也算是贏家。SARS疫情的報導和一般性的政治新聞不同，後者可以搶時效；前者則千萬不可。SARS的新聞是複雜而涵蓋面又廣的專業題材。媒體若不先做好準備功夫，寫出來的新聞，可信度一定不夠，久而久之，媒體本身的信用度自然折損。

當SARS疫情發生之初，只有醫療記者會報導它。可是，往後的延續發展，已經超出醫藥範疇之外，其牽涉層面之廣，遠非一般疫情新聞可比。政治記者、經濟記者、交通記者、社會記者、外交記者、大陸新聞記者、觀光記者以及國際和地方兩大主流的新聞記者全部都要動員起來，對抗史無前例的災疫。在這種總動員情況之下，媒體優劣之判。有信譽的媒體，自然有一批有素養的記者和編輯，雖然在時間的壓力下，仍然會有保持水準的表現。本身信譽不隆的媒體，自然是錯誤百出，除自損信譽之外，也會殃及無辜。根據旅行業者的客觀評估，彼等本身之營業，其受損於媒體的錯誤報導遠超於SARS本身帶來的損害。主要原因是輕率下筆，等到錯誤造成，已無挽救的機會。

因此，媒體在受到第一次SARS挫折之後，要能從挫折中吸取教訓，才能面對另一波SARS的侵襲。多在研究方面下功夫，才不會失去報導另一波SARS新聞的自信。有了自信，才會取得別人的信任。果為此，旅遊業界也不會怕SARS再來了！

◎第三節　國家旅遊組織的因應對策

　　如果要問，NTO在第一波SARS來犯所得到的教訓是什麼，答案非常簡單，是讓隱瞞實情打敗了自己。因此，若是SARS再來，應用第一時間將SARS疫情向社會大眾及國內、國際媒體宣告，以示負責。另外一點是，不可被假象欺矇而做出一些對本身極其不利的決定。

一、第一時間宣布疫情

　　當第一波SARS在中國大陸爆發，大陸當局以為封鎖就可高枕無憂，覺得一旦疫情公開，會對本身造成不利，除影響旅遊市場外，還會給社會大眾造成不安。但是SARS是一種前所未有的瘟疫，絕非閉門造車，就可以找到解決的辦法。事後證明，隱瞞疫情，造成無法彌補的損害。到頭來，還是要借助國際上的通力合作，才能克服疫魔。

　　由於人類漫無止境破壞自然生態，可能還有更多不可測的新病疫出現，若然還是抱著隱瞞的苟且心態，同樣的錯誤，還會一犯再犯。由於天然資源漫無止境的濫用，一些存在已久的瘟疫仍然會捲土重來，其所帶來的殺傷力，尤甚於以往。不要以為存在已久的疫情，就可以忽視，就可用大事化小，小事化無的心態去處理它。因為最後的苦果，還是要自己吞下。

　　舉一個最近發生的例子，二○○三年十一月七號，一批前往印尼峇里島觀光旅客返台後，發生嚴重腹瀉的不適現象，經醫院檢驗證明，患者是感染桿菌性痢疾。隨後旅遊回來的其它旅行團團員，也發生同樣的痢疾感染。直到十一月二十四號才獲得重視，並向印尼峇里島的衛生局提出告示，但印尼衛生當局置若罔聞，相應不理，且一在為自己的衛生辯護。最後，台灣的旅行團自動削減出遊峇里島的團次和人數，以示抗議。

　　台灣二○○二年有30萬旅客到峇里島觀光，二○○三年因為痢疾事件，比二○○二同期流失六至七成，峇里島的觀光業損失慘重。於

是，印尼當局立刻派峇里島的觀光局局長、衛生局長和旅遊協會到台北召開記者會，公開提出保證，台灣旅客前往峇里觀光局推荐的餐廳用餐絕對安全無虞。事情到此，才算告一段落。但事發一個月之後才算彌平，其所受到的損失，又由誰去補償呢？還不是峇里島旅遊業者！

從上述最發生的實例，再次證明欺瞞和推諉，絕對不是負責的做法。

二、不可為虛幻的數字而自滿

當第一次SARS疫情在香港、大陸和新加坡爆發之初，我國政府沈醉於「3零」的數字，旅行業者也因而沒有任何應變措施，媒體也隨著「3零」的樂觀數字起舞，等到疫情爆發，全國陷入張惶失措的狀態，首當其衝的，自然是最脆弱的旅行業。NTO也跟著受到衝擊。

新加坡也是SARS的受害地區；可是，新加坡的旅遊局在SARS過後，立刻組團到海外推廣，各種優惠待遇隨著推廣而推出。新加坡國內也有相關的配套措施，名之為「新加坡吼起來！」類似這種第一時間的出擊，抓緊了時效，把自己塑造成抗SARS的英雄。即使在我國的地鐵，也都可以看到星國旅遊局推廣的廣告，真的是全民動起來。

反觀我國的NTO，消極的輔道做法有餘，如低利貸款給旅行業者，延交經營稅及降低入口觀光人數等，積極的做法卻不足。因而SARS風暴過後半年，入口旅客成長數目遠拋在計劃數目之後。

現在，入冬之後，全球首宗SARS疫情在我國出現（2003年12月17日），雖然這是個案，對旅行業會造成多大的衝擊還不能估計。我國的衛生署雖在第一時間把疫情公布，相關單位在啟動機制，以防萬一。不過，NTO並沒有做出第一時間的反應，連呼籲國際旅遊界到我國旅遊不用耽心的簡單句子都沒有。NTO可能寄望這是一宗個案，仍然跳不出數字的迷思。

　　打破數字的迷思，應有以下幾項重手出擊的做法：
1. 發動觀光局駐外單位分區推廣
2. 爭取國際會議來台召開
3. 盡量透過各種方式開闢新的國際航線
4. 盡量開放觀光簽證，如對大陸及東南亞國家
5. 刊登國際媒體平面與電子的觀光廣告
6. 擴大邀請國際媒體來台採訪之層面和頻率
7. 多參加國際旅展，多舉辦國際旅展
8. 多組織各種型態不同的觀光推廣團出訪，直接和國外消費大眾接
　　觸。

專欄

　　前文所提，由於人類濫用天然資源，造成大地的反撲。所謂大地的反撲，是指各種天然災害不斷發生，恆久不見的疾病一一出現，即使幾個世紀以前肆虐的疾疫，雖經撲滅，但也一一現身，其對人類危害，較以前尤烈。SARS只不過是新疾毒的一種，往後可能會又出現比SARS更屬害的病毒，不是沒有可能。

　　因此，旅行業者、媒體和NTO應該結合為一，形成一個堅固的攻防鐵三角，彼此相互支援。若SARS再大舉來犯或另一新病例出現，三者之間沒有一個可以獨善其身，置其它二者利益於不顧。

　　越南，也曾經是SARS受害人，它在很短期之內就恢復正常。因為越南接受義大利駐在醫生的勸告，不要將病情隱瞞，盡快向國際請求援助。新加坡除第一時間公布疫情外，還特別設立統一指揮中心，以安定人心為第一要件。加拿大因和美國接近，可以直接商請美國的協助。大陸因隱瞞疫情在先，旅遊業受害最甚。香港，受大陸之累，旅遊界陷空前未有之低潮。台灣，先是自滿，後是驚慌，旅行業的生意一落千丈，元氣至今未復。

　　從以上各例子判斷，誰能最掌握先機，團結一致，發揮鐵三角功效，誰就能最快走出陰影。過去如此，今後也是一樣。

專欄

　　二〇〇三年十二月十八日「中時晚報」在第三版刊了一則新聞說，十七日日本NHK和各大媒體詳盡報導台灣SARS首例的新聞，我國觀光局局長蘇成田表示，觀光倍增計畫目標又得二度下修。其中讓人不解的是，觀光局為何不在第一時間立刻通知各駐外辦事處，SARS只是個案，並不影響旅遊業。並主動對媒體發布新聞，先機一但失去，才會讓「駐外單位電話接到手軟」的尷尬事情發生。尤有甚者，新聞還說：「蘇成田一度還想去函各媒體，希望不要擴大疫情」。從這則報導來看，我國的NTO，還是沒有從上次疫情中學到寶貴教訓。

 附錄一：
交通部觀光局駐新加坡辦事處
的相關報告

一、前言

　　一九九○年十二月十五日，作者奉調出任交通部觀光局駐新加坡辦事處主任，推廣範圍涵蓋東協會員國之外，還包括南亞的印度、尼泊爾與巴基斯坦。一九九一年元月一日，從澳洲雪梨抵新加坡履新。一九九五年十二月十一日，作者返國述職，並提出工作簡報一份，交由業務會報討論。因內容翔實且具前瞻性，經過業會報熱烈討論之後，即由當時張局長自強批示，列為今後觀光局工作推動的依據。這份報告共分四部分：

　　1.過去一年來（一九九四～九五）駐新加坡辦事處的工作重點。

　　2.它山之石可以攻錯，以新加坡過去四年（一九九一～九五）旅遊設施的擴建和充實，來看我國旅遊發展的落實。

　　3.駐新加坡辦事處在新加坡的促銷策略。

　　4.對旅遊發展新方向的建言。

　　作者提出這分報告距今已有九年之遙，為什麼還用它來作為本書的內容之一呢？主要原因有二：

　　1.觀光局至今有許多計畫，是朝著本章的建言方向去做，有些已完成，有些在執行中，有些尚未開始。

　　2.因為本章的報告型式，已廣為觀光局其它駐外辦事處採用，故可作為讀者或業者的參政。以備日後不時之需。

二、交通部觀光局駐新加坡辦事處工作報告

1.出席亞太地區海上旅遊會議，並作成相關報告提供國內參考。

2.代表本辦事處出席新加坡旅遊業者協會年終大會，並提供獎品及相關資料。

3.應聘擔任新加坡旅遊促進局，一九九五年旅遊寫作徵文獎評審委員。

4.應聘擔任新加坡旅遊促進局，一九九五年中小型五星級旅館（100至250間客房）比賽評審委員。

5.應邀參加此間星際級郵輪處女航典禮及海上旅遊觀光。

6.促成我國派隊參加新加坡立國30年妝藝遊行。

7.邀請馬來西亞旅遊記者採訪秀姑巒溪泛舟大賽。

8.邀請新加坡美食家雜誌記者宋統娟採訪美食節。

9.參加美國婦女協會主辦旅遊展,並洽國內富都大飯店董事長徐亨,捐贈洛城希爾頓大飯店雙人免費房間三夜大獎。

10.協助我駐新加坡代表處舉辦國慶各項活動。

11.出席新加坡旅遊促進局主辦之「全球旅遊會議」,會後提出書面報告。

12.協助此間中華商會出版之華文《華商雙月刊》,撰寫我國之風光旅遊點,並提供照片。

13.應邀出席新加坡旅遊促進局一九九五年觀光獎頒獎典禮(本人是以評審委員身分出席。NTO駐星國各代表只有本人獲此殊榮)。

14.出席第二屆中星經濟聯席會議並提我國當前觀光旅遊報告。

15.應邀出席新加坡美食節開幕典禮並擔任現場美食比賽評審。

16.參加此間旅行社主辦之中小型旅展(如CHAN BROTHERS,WORLD HOLIDAYS,SINO-AMERICA TRAVEL),提供幸運抽獎及現場解說及回答問題。

17.參加新加坡全國旅遊展及參加泰國第三屆國際旅展,上述兩項國際旅展均為本轄區一年一度之國際旅展活動,對促銷台灣觀光市場有決定性之效用。

18.協助此間DINERS WORLD TRAVEL及GLOBE TRAVEL舉辦台灣獎勵旅遊說明會,並盡量提供錄影帶、幻燈片及相關資料。

19.隨新加坡PATA分會前往越南訪問,並撰寫重要報告提供國內參考。

20.應邀擔任新加坡旅遊小姐選美評審(社交活動)。

21.貴賓身分出席亞洲旅遊展開幕典禮,並與參加者交換推廣經驗。

22.應邀前往義安工藝學院為觀光科應屆畢業生,講述台灣目前旅遊狀況。

23.應邀擔任新加坡旅遊促進局，一九九五年導遊面試委員會評審委員。

24.配合我國駐星代表處推動之總體外交所舉辦之活動。

25.經常與PATA，NTOS，NATTAS，MATTA及SKAL等國際旅遊組織保持密切聯繫。

26.經常與此間之旅遊記者寫作協會，及外籍記者聯誼會保持雙向溝通，並提供最新資訊。

三、1991年1月至1995年6月新加坡旅遊設施增加數量

1.旅館增加數量

旅館增加數量表

年份	英文名	中文名	房間數
91	Hotel Negara	麗嘉大酒店	170
92	Raffles Hotel （Re-opening）	萊佛士大酒店	104
	Beaufort Hotel	百福大酒店	214
	Duxton Hotel	無	49
	Katong Park Hotel	加東花園酒店	166
	Inn of Sixth Happiness	龍門客棧	44
93	Shangri-la Rasa Sentosa	香格里拉聖淘沙大酒店	459
	Elizabeth Singapore	伊莉莎白大酒店	245
94	Fortuna Hotel	富都酒店	85
	Changi Hotel	樟宜酒店	61
	Four Seasons Hotel	四季旅遊大酒店	257
	Albert Court Hotel	雅柏閣酒店	136
95	Traders Hotel	商貿大飯店	543
	Chinatown Hotel	中國城客棧	42
	Royal Peacock Hotel	孔雀王酒店	70

<div align="center">（續）旅館增加數量表</div>

年份	英文名	中文名	房間數
95	Hotel Inter-Continental	洲際大酒店	406
	Marriott Hotel	萬豪大酒店	371
	The Ritz Calton Millenia S'pore	麗嘉大酒店	610
	Dickson Court Hotel	億昇酒店	50
	Tai Hoe Hotel	大和旅館	72

2.遊樂設施增加數量

<div align="center">遊樂設施增加項目表</div>

年份	增加的遊樂設施
91	Lau Pa Sat / Tang Dynasty City
92	Jurong Bird Park （new projects） / S'pore Zoological Gardens （new projects）
Aug 93	Boat Quay
Dec 93	Clarke Quay
94	Bugis Street / Ngee Ann City / Night Safari
Mar 95	Singapore International Convention & Exhibition Centre at Suntec City
Oct 95	Orchid Garden

3.入境觀光客增加數量

<div align="center">入境觀光客增加數量表</div>

年份	人數	增加百分比
91	5,414,651	＋1.7%
92	5,989,940	＋10.6%
93	6,425,778	＋7.3%
94	6,898,951	＋7.4%
95	3,386,007	＋3.1%

註：95年為1-6月。

4.航空公司班次增加數量（每周）

航空公司班次增加數量表（每周）

年份	班次	增加百分比
91	1,077	＋16.7%
92	1,161	＋7.8%
93	1,266	＋7.0%
94	1,356	＋14.4%

5.遊樂與休閒設施增加項目

遊樂與休閒設施增加項目表（每周）

分類	年份	增加項目
遊樂設施		Sentosa： Asian Cultural Village
休閒設施		Sentosa Causeway-bridge Underwater World Sentosa Riverboat
	Dec 93	Laguna Golf & Country Club
購物中心		Takashimaya / Pacific Plaza / Bugis Junction Wisma Atria / Lane Crawford / Ngee Ann City Tudor Court / Promenade / Tanglin Mall / Paragon Delfi Orchard / Marina Square / Forum Galleria Chinatown Point
海運服務 （郵輪）	92	Royal Odyssey / Golden Odyssey
	Nov／Dec 93	The Wind Spirit / Renaissance I / Langkapuri Star Aquarius / Club Med 2 / Delfin Star / The Royal Viking Queen / Frontiver Spirit / Regent Spirit Seabourn Spirit / Regiona Renaissance
	Apr 94	Marco Polo

到站郵輪數及到訪旅客數統計表

年份	到站郵輪		到訪旅客	
	到站郵輪數（SHIP CALLS）	增加百分比	到訪旅客人數（PASSENGER）	增加百分比
91	276	＋93.0%	131,491	＋110.1%
92	350	＋26.8%	190,031	＋44.5%
93	344	－1.7%	164,629	－13.4%
94	986	＋186.6%	703,377	＋327.2%

6.新加坡旅遊局新增加海外推廣辦事處

93年新增中國大陸之上海（SHANGHAI, CHINA）、印度之孟買（BAMBAY, INDIA）。

總共有區域辦事處18處（REGIONAL OFFICES）；市場及當地代表辦事處8處MARKETING & PR REPRESENAVE OFFICES）。

四、辦事處在新加坡的促銷策略

1.加強再旅遊者（REPEAT TOURIST）回台觀光興趣，做法分：

（1）經常前往新加坡備役軍人協會分送資料並提供錄影帶。

（2）提供媒體資料，刊登台灣新旅遊點。

（3）經常與新廣城市頻道聯繫，接受現場訪問介紹新旅遊點。

（4）分送新旅遊點資料給此間旅行社，透過他們介紹給新加坡遊客。

2.推銷台灣給新加坡旅遊新旅群

（1）FIT人口日漸增多，他們的需求與以往不一樣，冒險遊遊、爬山、腳踏車旅行、激流泛舟等是他們的追求旅遊點。

（2）利用機會到專科以上學府介紹台灣，並提供校園活動時所需資料，如新加坡國立大學、美國學校、義安工藝學院舉辦NTO之夜，提供資料及現場解答。

（3）盡量參加私人俱樂部如獅子會、扶輪社、TANGLIN CLUB、CLUB MED、SICC、AMERICAN WOMEN'S ASSOCIATION旅遊晚會，介紹台灣。

（4）協助此間兩大台灣旅星組織－台北工商協會及寶島俱樂部之下一代新旅群回國觀光。

3.與國際媒體保持密切聯繫，本人亦爲此間外籍記者協會贊助會員（ASSOCIATED MEMBER），利用每周五晚之社交時間，相繼介紹台灣並爲台灣社會重大事故（如計程車衝撞）解套。

4.與新加坡媒體維持聯繫。

5.每周台灣重大事故發生即與推銷台灣之旅行社解釋，讓彼此安心推銷台灣。

6.利用到馬來西亞和泰國推展之機會，與當地業者交誼，會後保持聯繫定期寄旅遊及相關資料。

五、旅遊發展的新方向的建言

1.旅遊發展是無止境的，無中生有才是今後應走的路。譬如說，新加坡本身的旅遊發展已到極限，主因是土地有限，但新加坡想出了和印尼的民丹島合作，把民丹島作爲它本身的旅遊延伸，以台灣而言，既有的應該發展，無中生有的更應儘快開發才是吸引旅客回流的主導因素。

2.旅遊應和動態的藝術表演相接合。新加坡利用海浦新生地興建巨型藝術表演館且有雄心要變成亞洲藝術表演中心，吸引高層次遊客。可惜我國沒有好好利用現有的國家藝術中心，早一步成爲亞洲藝術中心。

3.旅遊應與體育活動相結合。舉辦大型國際體育活動不但收到國際免

費宣傳效果，而且也能增加遊客。如韓國舉辦世運、亞運，現在又爭取世界杯足球賽，皆說明兩者的重要性。

4. 旅遊應與歷史相結合。新加坡歷史相當短，但卻能建立「歷史走廊」；台灣的歷史和民俗的古蹟及古道相當豐富，應好好規劃以吸引遊人。

5. 旅遊應與國際會議及國際大展相結合。以新加坡為例，大小型國際會議及展覽幾乎每個月都有，而第一屆WTO首高峰會議明年十二月初在星舉行，想想看，一百五十個國家元首前來新加坡出席WTO成立大會，所收到的國際宣傳效果及對觀光人數的增加都是正面的。

6. 旅遊應與購物相結合，隨著1997年香港大限，其「購物天堂」的地位會由何國取代？我國有沒有雄心把台北變成購物天堂以取代香港？就以漢城而言，它已有取代香港購物天堂地位的趨勢。

7. 旅遊應與INTERNET相結合。這是時代的趨勢，我國業者有沒有在這方面多作投資？如果在今後兩年之內仍不能打進國際網路的話，那麼，其它的投資都是白費的。

8. 旅遊應與大型國際活動相結合。譬如說，一年一度的加州玫瑰花車大遊行、巴西的嘉年華會、日本的雪祭等，都是吸引遊客的大型國際活動。目前新加坡的妝藝遊行已頗具規模，相信不出五年，妝藝遊行將會成為國際性的活動，而新加坡旅遊促進局也有此雄心。

9. 旅遊應與國際公關相結合。我國的觀光資源很豐富，但在歷次的國際性印刷媒體所刊登的中華民國廣告時，鮮有詳細介紹我國觀光資源的。就以本年11月22日國際前鋒論壇報刊登台灣專頁時，只有一篇文章簡略介紹台灣觀光。在文中，有訪問黃靜惠科長，她形容台灣像一個百貨公司，什麼都有，從高山到海灘，從美麗的小離島到豐富的文化遺產及美食，而游副局長對記者特別強調台灣南部可以變成一個區域的航運中心，以吸引觀光客。上述的國際廣告如果能再深入介紹台灣風光，再配合風景宜人的圖片，相信可收立竿見影的效果。

六、結論

有人說，旅遊只不過是吃，喝，玩，樂罷了，說這種話的人是對旅遊本質不夠深入了解。不錯，旅遊是吃，喝，玩，樂，但它有文化背景及專業人士在背後支撐。

先說吃，國際前鋒論壇報的飲食記者韋爾絲女士，花了一年時間吃遍世界，她選擇了十間世界名餐館，其中一間在日本，一間在香港，一間在美國，其餘分布在法國、瑞士和義大利。韋爾絲女士把餐館名字列出來，讓旅遊人士參考，從這個角度看，吃是一種文化，也是吸引高水準觀光客的金字招牌。可惜我國在吃的方面沒有占一席地位。其所選的餐館如下所列：

1. JOEL ROBUCHON－巴黎
2. RESTAURANT FRE GIRARDET－瑞士克利西爾城（CRISSIER）
3. LAI CHING HEE（麗晶軒）－香港
4. LE LOUIS XU－ALAIN DUCASSE蒙地卡羅
5. OSTERIA DA FIORE－義大利 威尼斯
6. GUY SAVOY－巴黎
7. JIRO－東京
8. TAILLEVENT－巴黎
9. RESTAURANT DANIEL－紐約
10. DA CESARE－義大利ALBARETTO DELLA TORRE城

再說喝，這當然是指酒，在國際旅遊者的心目中，他們所認知的酒，是餐桌酒，而不是國內爭強好勝乾杯的威士忌、白蘭地或高粱酒等。餐桌酒是一種文化，一年一度的法國酒展和澳洲酒展，不但吸引酒商更吸引觀光客，喝紅葡萄酒和白葡萄酒是一個文化的欣賞。我國在推展觀光之餘，試問國內有那幾家餐館是自己備有酒窖的？我們是用什麼好的葡萄酒去吸引國際觀光客？我國的酒，除了啤酒稍有名聲

外，其餘的產品不知道有沒有得過國際大獎？

　　現在談談玩，玩是指名山大川和吸引人的自然風光，讓遊人們流連忘返，還願一來再來。台灣有這種明媚風光的風景區，也有深具挑戰性的登山高峰，可惜的是，在沒有解嚴以前，許多山區名勝都列為禁區；一旦解嚴之後，在還沒有來得及規劃景致之前，就讓蜂湧而入的遊人破壞了。新加坡聯合早報旅遊記者余經仁最近從台灣回來，他的印象是，風景美不勝收，可惜規劃不夠完善，如果……他說的如果，是意有所指，讓新加坡人來規劃，也就不一樣了。

　　最後講樂，一談到樂，人們的自然聯想是與色情有關。長久以來，我們並沒有急急提升樂的境界，像雪梨歌劇院的夜間精彩表演，紐約大都會歌劇院，以及RADIO CITY的夜間表演，東京的夜市及相撲比賽，巴黎、倫敦等國際大城，都有吸引人的夜間好去處。如果我們也能提升夜間的非色情娛樂場所，相信，樂與色情相連的污點也自然洗淨。

附錄二：
UK－SMALL ISLANDS,
BIG IDEAS

　　英國旅遊局駐香港辦事處在二〇〇三年九月寄了兩小本宣傳冊子給作者，它是由英國外交與國辦事務部屬下的文化司編印的。小冊的名字叫創意「U.K.－SMALL ISLANDS, BIG IDEAS」可譯為「小國大創意」。它的編印有為A－Z，但是其創意遠過A－Z的編排。

　　作者一看到這本小冊之後，立刻被它封面的「UK－SMALL ISLANDS, BIG IDEAS」這個標題吸引注，於是一經手一頁又一的翻看，雖然它完全用英文寫，但用字淺顯，寓深意於簡單之中。當作者看完這本小冊子之後，隨即起念的是，一個旅行業者會不會去動腦筋，來為他所服務的機構提出一些有創意的構想？一位攻讀觀光科系的同學，如有機會看到這本小冊，會不會自己也興起同樣的念頭，體驗自己的能力，也編出一套創新觀光小冊？一位在國家旅遊局工作的

■ UK-Smaill islands Big ideas的封面。

朋友，如果看到它的話，會不會用挑戰的口吻自問：「這有什麼了不起！我編出來的遠比它精彩！」

　　這本小冊子從ACTING開始，REBUILDING結束。一共有七十五個單元，內容包羅萬象，且配合生動圖片為背景，不但是觀光者的最愛，同時也可以說是外人移居英國本土的「入門之鑰」。現在將它們譯成中文，按原冊的秩序分列於後（首為原字，後為解釋）。

1.演藝（ACTING）：在過去二十年來，榮獲奧斯卡金像獎的得獎人，有三分之一是屬英國籍的男、女演員。

2.議會委託（DEVOLUTION）：威爾斯、北愛爾蘭及蘇格蘭，都有自己的國民議會。

3.蘇格蘭高地體育活動（HIGHLAND FLING）：蘇格蘭的傳統高地舞，但也是一種體育競技，有若鏈球，體格壯碩的人才能玩。

4.窄軌（A NARROW GAUGE）：世界上最有名的蒸氣柴油兩用火車軌道，全長只有十三‧五英哩。最初原設計是為了要方便山區運輸。

5.外銷（EXPORTS）：以人頭數字而言，英國的外銷遠超美國和日本。英國百分之二十七的國內生產都是用於外銷。

6.歡迎回家（WELCOME BACK）：穆塞浚渫計畫是一九九九年，世界最有名河流清理工程。目前，不見蹤影已久的鮭魚，又優游於河內。

7.貨幣市場（A MONEY MARKET）：倫敦是世界最大的國際證券發行中心。一共有五百五十五家外國銀行在倫敦設立分行，也可以說是外國銀行最多的城市。

8.援助（AID）：英國已取消世界上最窮的四十一個國家的債務。

9.好的點子（GOOD IDEAS）：世界上第一張為嬰兒設計的海灘防紫外線帳蓬（THE POD），可以說是多用途的。它除了防紫外線之外，還可以抗熱、抗風和防強光。日後也可以在世界各地災區中使用。

10.表演（PERFORMANCE）：每年平均有五百次職業藝術節日表演。每年愛丁堡藝術節表演應是世界上最重要的演出之一了。

11.無差別待遇（INTEGRATION）：目前有七千名亞裔婦女分別在英
 國國內各地，擁有她們自己的事業。

12.那首曲子（THE SONG）：一九九七年英國名歌星是艾爾頓強在戴
 妃出殯前的紀念儀式中唱的「風之蠋」（CANDLE IN THE WIND）
 那首蕩氣迴腸的曲子，已成為英國有史以來最暢銷的歌曲。

13.道路安全（ROAD SAFETY）：以世界工業化的國家而言，英國道
 路車禍死亡率是第三低的。

14.祈禱者（PRAYER）：在英國，每一個人都有他信奉自己的宗教的
 自由。

15.思索（THINK）：以諾貝爾科學獎得獎人數而言，除美國外，英國
 是最多的了，一共有七十位科學家獲此榮譽。

16.歡迎（WELCOME）：每年有來自世界各地的二千六百萬名觀光客
 到英國觀光。

17.醫藥（MEDICINE）：世界上頂尖的三十五種名藥，其中有十種是
 出自英國。

18.千禧年（A NEW MILLENNIUM）：新建完成科學與藝術結晶的千

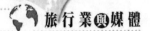

禧宮，是英國藝術表演的新殿堂。二〇〇〇年底，有一千兩百萬人
到殿堂裡參觀表演節目。

19.廣播（BROADCASTING）：英國廣播公司每天用包括英語在內的
　　四十三種語言向海外播送，全球共有一億四千萬名聽眾收聽。
20.飛機搭客人次（FREQUENT FLYERS）：每年從倫敦希斯魯國際機
　　場進出的旅客人次，多達六千萬人，比世界其它任何一個機場的進
　　出人次都要多。
21.軍樂隊（A MILITARY TATTOO）：英國的軍樂隊具有優良的傳統
　　加上夠專業水準的演出，使之成為有世界聲望的軍樂隊。
22.有了（EUREKA）：這是發現了一樣新東西的歡呼聲。在這裡是指
　　英國人所發明的東西－從雷達到裝有收音機的時鐘！要比世界上任
　　何一個國家還要來得多！
23.金融（FINANCE）：在世界貿易項目中，有百分之六十的外國產業
　　交易，都是在倫敦完成。

24.電腦（COMPUTERS）：英國是世界上唯一每一間小學都有電腦設備的國家。

25.達陣（TOUCHING DOWN）：卡迪夫千禧年體育場，不止是為有橄欖球而設，同時他是多元文化的體育運動場。

26.參與（JOINING）：英國雖是一個小島，但也是一個由偉大創意締造而成的歐盟的一個成員。

27.閱讀（READING）：大英帝國圖書館收藏了世界上最有研究價值的書籍。該館的地下室，是倫敦最深的建築物，藏書架總共長三百公尺，書架上的書籍共達一千二百萬冊。

28.頭碰頭（HEAD TO HEAD）：英國兩所最有名的古老大學－牛津和劍橋，每年都要在泰唔士河上舉行一場轟動世界的划船比賽。

29.嬰兒安全（BABY SAFE）：英國發明一種可以重複使用的塑膠匙。這種專門為嬰兒設計不同顏色的匙，可以反應出食物的溫度高低，以免嬰兒在餵食時因食物溫度過高而受傷。

30.讓你的眼睛張開（KEEP YOUR EYES OPEN）：英國南極偵測隊一九八九年首度發現臭氧層在一個破洞。

31.動玩（ZAPPING）：日本所出產的電腦遊戲的軟體，有一半是由利物浦城或其周邊城鎮的軟體公司設計。

32.純而華麗（PURE PAISLEY）：哥拉斯戈是世界最大的純毛華麗披肩的集散市場。

33.醫療功能（HEALING POWER）：國家保健中心從一九四八年開始即著手照顧國人，其中百分之七十五費用透過賦稅支付，另百分之十三是透過國家保險稅收支付。

34.說話（SPEAK）：世界上有七十個國家是用英文的官方語言的。

35.作曲（COMPOSING）：英國作曲家湯瑪斯‧艾迪斯（THOMAS ADES）在一九九九年十一月獲得克羅威梅耶（GRAWEMEYER）古典音樂作曲獎，他是世界上第一位最年輕的獲獎人。

36.農耕（FARMING）：英國有四分之一的土地是專門給農耕用的。

37.信託（TRUSTING）：國家信託在一八九五年成立，此後即著手管理二十四萬八千公頃土地，六百英里長海岸線及二百棟建築和花園。

38.待客之國（HOST NATION）：英國是世界上前三名國際會議舉行地點之一。

39.步行（WALKING）：英國是世界研發義肢最先進的國家。

40.捷格舞（JIGGING）：這種蘇格蘭的傳統舞蹈已傳遍全球，世界每一個角落都可以看到這種舞蹈表演。

41.熔爐（MELTING POT）：一九七六年英國國會通過種族關係法，將文化相融制度化。

42.看與學（LOOK AND LEARN）：THE TELETUBBIES（天線寶寶）是英國幼稚園用的電視節目，現在世界上已有一百二十個國家購買這個節目播放。

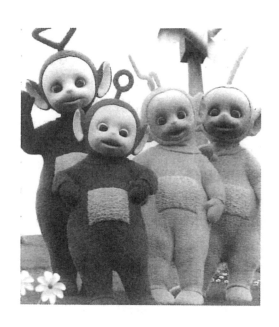

43.教育（EDUCATION）：在英國，凡未滿十六歲的兒童，一定要進入學校就讀。

44.慶祝（CELEBRATING）：一年一度的「皇家國家愛斯搭福德」表演會在威爾斯舉行，其中比賽項目包括音樂、歌唱及吟詩作詞。利用藝術節慶表演英國傳統文化的重要一環。

45.求救（SOS）：世界上時速最快的救生艇是在英國製造。

46.外匯市場（THE MARKET）：倫敦是世界最大的外幣交易市場，它處理世界三分之一的外幣交易總額。

47.莎翁（THE BARD OF AVON）：位於倫敦的地球劇院，從第一次使用至今，已有四百年之久。時至今日，它仍然是莎翁作品的演出地點。

48.古墓奇兵（TOMBS OF LARA）：早在古墓奇兵拍攝成電影之前，LARA CROFT，已在英國的電玩漫畫遊戲中現身。

49. 復活（COMING ALIVE）：由英國廣播公司用數位影像製作而成的恐龍，將會和世界觀眾見面。其栩栩如生的身態，完全是用最新的科技完成。

50. 有機食品（ORGANIC）：英國已經慢慢移向有機食品生產目標，從一九九九年開始，有一千一百戶農莊將七萬五千頃的農地改換成有機方法產耕地。

51. 釣魚運動（HOOKED ON SPORT）：大多數英國人會花大多數時間去釣更多的魚，他們所用在釣魚的時間上，遠超過其它消遣上。

52. 地鐵（UNDERGROUND）：英吉利海底隧道目前已將英國和歐洲大陸相連。

53. 女子團隊（ALL WOMAN）：公元二○○○年一月，一支由五名英國女子組成的探險隊，在南極完成六百九十五英里探險路程。她們是世界上第一支由女子組成而完成南北兩極探險的隊伍。

54. 海濱（SEASIDE）：英國有長達一萬二千公里的海岸線，因此，英國人如果在國內度假的話，他們都會選擇海濱休閒。

54. 學習（LEARNING）：到公元二○○二年，約百分之七十五的十一歲兒童，他們的數學程度應該達到他們的年齡所應該有的水準，百分之八十的兒童，他們的英文程度也應該是一樣的。

55. 怪物的（MONSTROUS）：世界上約有成千上萬的人都聽說過蘇格蘭地區的尼斯湖怪，實際上很少人真正看過牠。

56. 瀏覽（SURFING）：世界上通用的網頁（THE WORLD WIDE WEB即WWW），其實是由英國物理學家提姆·貝那斯·李（TIM BERNERS-LEE）發明。

57. 讚頌（PRAISE）：若干考古學家相信，聳立在英國沙利斯貝里平原上的巨石群，其實是基督誕生前某一個時代歐洲最大的祭神的祭祀之所。

58. 發明（INVENTING）：遠在一八三三年，英國人查爾斯·巴貝茲（CHARLES BABBAGE）是第一個相信可以用機器來做為程式計算機的，這也是日後的電腦。

59.起飛（TAKING OFF）：英國一共有一百五十個民用飛機場。

60.聯合（UNITED）：英國曼聯足球隊是歐洲唯一贏過二次歐洲杯的四支球中之一的足球隊。

61.活力（ENERGETIC）：約有百分之十的內國生產總額（G.D.P.）是來自農產品，是任何工業的國家中之首位。

62.法律（THE LAW）：英國的司法系統是獨立於政府和國會之外。

63.倫敦眼（LONDON EYE）：建造於倫敦泰晤士河南岸的巨輪，是為慶祝千禧年而造的。它是世界上最大的巨輪。

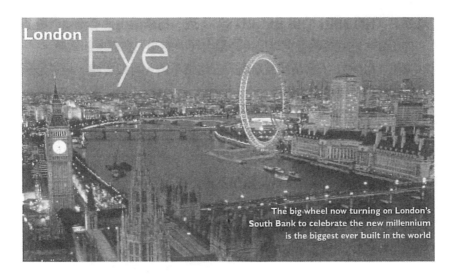

The big wheel now turning on London's South Bank to celebrate the new millennium is the biggest ever built in the world

64.巨人（GIANTS）：聳立在蘇格蘭和北愛爾蘭兩岸的巨石堤岸，相信是由兩個巨人為競賽而建造的。

65.貿易國（TRADING NATION）：英國只占世界總人口數量的百分之一，可是卻是世界第五大貿易國。

66.郵票（STAMPING）：英國皇家郵政服務，為了慶祝千禧年，特別發行一系列的紀念郵票。

67.白金漢皇宮（BUCKINGHAM PALACE）：英國皇家的官邸，它也可以用來接待國際領袖之用。

68.水道（WATERWAYS）：伍斯理是英國第一條人工運河，目前英國已有三千公里內陸水道。

69.品嚐麥芽之味（TASTE OF THE MALT）：大約有百分之九十蘇格蘭釀造的麥芽威士忌，目前已銷售到世界上二百個國家的市場內。

70.糧食（FOOD）：由於高度農業機械化使然，目前英國約有百分之六十糧食生產量只需用到百分之一的人力。

71.神奇（AMAZING）：目前在漢普敦天井內的迷宮，是十七世紀為橘子王朝的威廉大帝所建，時至今日，它是世界上相同類形最大的迷宮。

72.攀高（HITTING THE HEIGHTS）：班‧尼維斯山是英國境內最高的山峰，它隨時接受世界頂尖的攀山好手的智力與體能的挑戰。

73.牛鳴（MOO）：蘇格蘭高原地的安格斯牛肉，可口香純，絕對是蘇格蘭純種牛隻身上的肉。

74.水療（WATER WORKS）：英國研發出來的牛皮水床墊，目前是世界上最好用的療傷床墊，既舒服，又衛生，遠優於一般傳統床墊。

75.重建（REBUILDING）：目前大約有三十家英國公司獲得合約，以便在科索窩協助維修基層建設和重建農村莊園。